LOCUS

LOCUS

LOCUS

LOCUS

from
vision

from 127

未來的電影

LIVE CINEMA AND ITS TECHNIQUES

作者：法蘭西斯・福特・柯波拉（Francis Ford Coppola）
譯者：江先聲
責任編輯：林盈志
封面設計：林育鋒
內頁編排：江宜蔚
校對：呂佳真
出版者：大塊文化出版股份有限公司
台北市 10550 南京東路四段 25 號 11 樓
電子信箱：www.locuspublishing.com
服務專線：0800-006689
電話：(02) 87123898　傳真：(02) 87123897
郵撥帳號：18955675　戶名：大塊文化出版股份有限公司
法律顧問：董安丹律師、顧慕堯律師
版權所有 侵害必究

總經銷：大和書報圖書股份有限公司
地址：新北市新莊區五工五路 2 號
電話：(02) 89902588（代表號）

初版一刷：2018 年 11 月
定價：新台幣 350 元
ISBN：978-986-213-934-9
Printed in Taiwan.

第 122 頁相片授權：Byron Company (New York, N.Y) /Museum of the City of New York. 54.380.102

未來的電影

LIVE CINEMA AND
ITS TECHNIQUES

法蘭西斯・福特・柯波拉

FRANCIS
FORD
COPPOLA

江先聲——譯

獻給　約翰‧法蘭克海默（John Frankenheimer）

——現場電影先驅

目錄

13

器材的今日明天

前言

緣起

自一九九〇年代初以來，電影的製作媒介由光化學和機械操作轉移到電子數位運作。這個革命性過程看似一蹴而幾，實際上卻是一小步一小步的轉移：最初從音響開始，然後是剪輯，接著是數位攝製，最後是數位放映。電影現在幾乎全面數位化了。

可是，對於往日的電影傑作，從默片到有聲電影以至其後更先進的製作，還有來自世界各地的傑出影片，我們總是懷抱著愛意和敬意，因此在創作新的電子化電影時，免不了受它們啟迪，幾乎總是以它們為楷模。

很多年輕電影攝製者捨不得放棄膠卷，殊不知膠卷正棄他們而去。紐約州羅徹斯特市的伊士曼柯達公司（Eastman Kodak）工廠，以往雇用超過三千五百個工人，如今已縮減到三百五十人，因為柯達膠卷的需求大幅縮減，現在只有寥寥可數偏愛老式攝製法的電影製作者在採用──我的女兒蘇菲亞（Sofia）是其中一人。這種對膠卷的堅持是感人而完全可以理解的。膠卷和它代表的傳統，仍然受到鍾愛。我們依舊可以看到有攝影師採用塗上鹵化銀（silver halide）感光乳劑的玻璃底片，效果美妙非凡。毫無疑問，即使光化學膠卷終告停產，仍然會有少數滿腔熱情的愛用者用他們自己的方法去拍攝傳統膠卷電影。但擺在我們眼前無法改變的事實卻是，電影目前基本上已是一種電子數位媒體。

我不得不相信，不管我們怎麼尊崇感光膠卷拍攝的眾多電影傑作，當前的數位化變革會對電影的本質造成深刻影響，把我們帶往全新方向。那是怎麼樣的新方向呢？

在數位世界，導演可以透過網際網路的協作從事電影製作，並使用遊戲手把、搖桿、鍵盤和觸控螢幕等所有各種網路遊戲工具。他們還可以跨地域同時演出，也許由各地大型劇場裡的大批觀眾一起觀賞。觀眾可以投入角色扮演遊戲，代入並控制個別角色，參與創造劇中世界、界定劇中背景。透過虛擬實境，從不同視點觀察主要角色，可以產生新的電影模式。電影可以即時攝播，在世界各地的戲院、社區中心以至一般家庭播出。最終會出現具獨創性的電影創作者，利用這種電影形式從事最高層次的文學藝術創作，超乎我目前所能想像。

當然，自電視發明以來，就有現場攝播的電視節目；事實上，初期電視節目以現場攝播為主，踏進一九五〇年代好一段日子以後，隨著錄影技術的發展，情況才改觀。這本書無意沉溺於懷舊之情，不管那是現場電影還是早期電影攝製；本書的主旨在於探索現場電影這種新媒體，揭示它跟其他藝術形式有何區別，優點何在，有何要求，特別要看看它如何應用，技術怎麼傳授。

可是我個人對現場電影（live cinema）的興趣萌生於二〇一〇年代。

從本質上來說，這種新媒體是電影，不是電視劇，它從電影角度構思，而不失卻現場表演的刺激感。想到了它的所有隱含意義，我就想知道得更多——不光談論現場電影的可能性，還要實際做做看。因此我舉辦了兩次概念實驗工作坊（experimental proof-of-concept workshop）：一次是二〇一五年在奧克拉荷馬市社區學院（Oklahoma City Community College，簡稱OCCC）所屬設施之內，另一次是次年在加州大學洛杉磯分校（UCLA）的戲劇、電影暨電視學院。我從這兩個工作坊獲益良多；我把OCCC工作坊的日誌放到本書的附錄，後面羅列了兩個工作坊的參與人員名錄。由此所獲的知識和所見的事實湧進我的腦海，我實際上還來不及完全消化，便決定把它們記錄下來，編成一本好用的書，於是寫成了這本書。

因此，你現在閱讀的是一本手冊、一部指南，它在你嘗試從事現場電影演出時，幫助你面對將會碰上的很多複雜問題：包括演員方面至關重要的問題，還有演員的排練，以至在細節上談到怎樣善用原為電視轉播體育節目所發明的先進技術。當然，我的夢想是有一天能夠根據書中談到的做法，從事一次大型現場電影製作。可是如果由於種種原因無法實現這個夢想，我希望最後進讀了書中的紀錄，看到了我從現場電影工作坊學到的一切，能夠在這種新藝術形式之下把它付諸應用。

導言 個人感言

我在一九三九年出生，自小有點科學癖好，碰上電視機這種當時的新奇事物，深受吸引，為之著迷。我的父親是古典音樂樂師，在指揮家托斯卡尼尼（Arturo Toscanini）的美國國家廣播公司交響樂團（NBC Symphony Orchestra）擔任首席長笛手，對新事物同樣十分著迷。我的祖父是製作工具和模具的老師傅，早期製作有聲電影所用的圓盤唱片發聲系統「維他風」（Vitaphone），就是由他負責工程設計和建造的。在我最早的記憶裡，父親經常從紐約市的無線電集市（Radio Row）把最新發明的帶回家，像普雷斯托（Presto）公司的家用醋酸鹽錄音機、磁性鋼絲錄音機和磁帶錄音機，然後是第一台電視機。當時我七歲，正是操作這些東西的理想年齡，因此，當摩托羅拉公司（Motorola）產製的那台小螢幕電視機給帶進了我們位於長島的家，我開心得像身在天堂。

不錯，在一九四六年，幾乎沒有什麼電視節目可看，我整天呆望著螢幕上的幾何影像測試圖，等著看有什麼出現。我至今還記得那些早期節目。《豪迪杜迪》（Howdy Doody）跟後來家喻戶曉的木偶是兩個模樣，當時他是一個身材瘦長的金髮鄉巴佬，臉上裹著繃帶，因為據說他要參選總統，做了整形外科手術。當然，我們這些小孩子對進行中的版權訴訟毫不知情，當木偶製作人拒絕把版權出讓給電視角

色，一個新的木偶造型就給設計出來了，它沒有版權問題，問題卻是要重新把它介紹給觀眾。紐澤西州的十三頻道播放聯藝電影公司（Allied Artists Pictures）的一些牛仔電影；杜蒙電視網（DuMont Television Network）在第五頻道播出，節目包括《電視游俠》（Captain Video and His Video Rangers）等。我九歲時染上小兒麻痺症致癱，變成了臥室裡的囚徒，只好把精神寄託在電視之上，還有一些木偶、一台錄音機和一台十六公釐電影放映機仿真玩具。整整一年，我能遇見的小孩就只有自己的哥哥和妹妹。然而在滿懷樂趣和渴望之下，我在賀恩和哈達特餐飲集團（Horn and Hardart）贊助的《兒童時光》（Children's Hour）節目裡，看到了才藝出眾的孩子登台表演，天下最美麗動人的小女孩又唱又跳。

後來我逐漸長大，重新可以行走了，卻仍然愛待在電視機前面。到了十五歲，電視的黃金時代令我目眩神迷，我起了一個念頭，自認能寫作戲劇。當時現場即時播放的電視影集大行其道，像《飛歌電視劇場》（Philco Television Playhouse）和《九十分鐘劇場》（Playhouse 90）等原創影集，由羅德‧瑟林（Rod Serling）和帕迪‧柴耶夫斯基（Paddy Chayefsky）等年輕作家執筆撰作，由亞瑟‧潘（Arthur Penn）、薛尼‧盧梅（Sidney Lumet）和約翰‧法蘭克海默（John Frankenheimer）等年輕導演執導。在

那個年代，錄影帶尚未通行，雄心勃勃而令人驚豔的作品，像《馬蒂》（Marty）、《相見時難別亦難》（Days of Wine and Roses）和《拳台血淚》（Requiem for a Heavyweight），都是現場攝播的，演出的明星有歐尼斯·鮑寧（Ernest Borgnine）、傑克·派連斯（Jack Palance）、琵琶·羅莉（Piper Laurie）和克蘿麗絲·莉姬曼（Cloris Leachman）等等；不久之後，很多這些電視戲劇改拍成電影。儘管我當時只是十來歲的少年，卻也能看得出這些令人讚歎的製作，有些在風格上就像電影一樣，採用了強有力的鏡頭和電影表現手法；而且全無例外的，最好的作品都來自約翰·法蘭克海默——他後來成為了傑作如林的成功電影導演。我想指出，我有關現場電影的意念，是在觀賞法蘭克海默的現場電視製作時孕育出來的，其中一些電影攝製手法至今不能忘懷。

我希望這本書能把現場電影的意念和盤托出，探索它的技巧、潛在優點和明確的局限。書中的透視點，出自像我這樣一個自小看現場電視長大而早年又受過劇場訓練的導演，也是當了一輩子編劇、製片和導演的電影人。我長久以來的夢想，就是把我經歷過的所有這些活動共冶一爐，以某種現場電影方式表現出來。這方面的技術持續在演變，也不斷提出新的答案回應我們心中的疑問：現場電影目的在哪

裡？為什麼放棄全盤控制？現場電影跟劇場、電視和傳統電影有何區別？我在書中討論的問題，很多是透過密集的個人反思領悟而來，期間我曾舉行兩次實驗工作坊，其中付諸實踐的，是我的一部名為《暗電幻影》（*Dark Electric Vision*）的長片劇作，這是我尚在進行的計畫。

1

概念實驗工作坊

讓演員試念過幾次我的劇本台詞之後，我決定來一次讀劇演出（staged reading），繼而打算試演一部分故事，並把現場演出轉播到一些劇院供人觀賞。當我下定決心要辦一個工作坊探索現場電影的可能性時，我原以為只要找個地方募集一組定目劇的演員（repertory actor），就可以用簡單的戲劇表演方式試演部分劇本了。但我很快發現了，這些演員都很忙，手上的工作動輒滿檔。我曾考慮德州奧斯汀市，那裡有電影製作活動，我可以在不太公開的情況下嘗試把一些意念付諸實踐。可是當地大部分資源已被原有正進行中的電影製作預約了。於是我想起了奧克拉荷馬市社區學院（OCCC），我的長期合作夥伴蓋瑞·弗雷德里克森（Gray Frederickson）在那裡任教，先前為校內一項新設施募款時曾請我去演講。最後我決定，召募當地演員組成工作坊，在該學院的課堂上把大約五十頁劇本試演一遍。

工作坊計畫就這樣定下來，我在二○一五年四月十日到達奧克拉荷馬市，初步就地募集了一些演員，部分來自附近的達拉斯市，我還把該校約七十個學生安排到電影攝製團隊各個崗位。之後我在五月回到當地，花了六個星期的時間在這個實驗計畫上，包括排演、配上布景和開動攝影機進行各種實驗，最後把一次現場演出轉播到幾處私人放映間供觀賞。我由此獲益良多，因此大約一年後，打算再辦另一次工作坊，探索

其他新知識。當時引起我興趣的是這些問題：

一、能否把穿上戲服的大量臨時演員整合到一天之內拍好的各個場景中，然後利用EVS公司的重播伺服器（replay server），把這些場景加插到主要演員的現場演出？

（EVS這種俗稱「艾維斯」〔ELVIS〕的很好用的機器，我將會經常提到，從技術上來說，它是無錄影帶的電腦重播設備。）

二、能否採用輕便可移動的布景板和道具，取代一般的固定布景和道具，而在鏡頭前取得可接受的效果？

三、能否在播放包含義大利方言的片段時，配上動態而有表情效果的字幕，以大小不同的字體呈現在畫面不同地方？

四、能否在結尾加插令人驚歎的現場特技（live stunt）？

五、能否在現場拍攝的片段和EVS預錄片段之間平順切換？

我知道，如果能給這些問題找到答案，第二個實驗工作坊就成功了，投入的金錢和人力也就沒有白費。

基本單位

每種形式的藝術創作往往有它的基本單位，由此構成作品的整體。以散文體的文學來說，從新聞報導以至小說等所有形式的寫作，基本單位都是句子。如果能寫出一個出色的句子，接上其他出色句子，構成一個出色的段落，加上其他出色的段落寫成出色的一章，就應該可以寫出一部出色的書。在首個工作坊裡，我領悟到現場電影跟傳統電影一樣，基本單位是每個一氣呵成的鏡頭，正是這樣的一個鏡頭把故事敘述出來。我們從默片時代就體會到，一個鏡頭可以是一組具結構的鏡頭裡的一個短小組成部分，這些二組組的鏡頭經剪輯貫串起來，就可以形成一個出色的敘事序列。然而一個鏡頭可以又長又複雜，像在馬克思・歐弗斯（Max Ophüls）的電影裡，一鏡敘述很多故事內容；也可以與此大異其趣，像在小津安二郎的電影裡，到處可見鏡頭在轉換。

「一個鏡頭可以相當於一個詞語，若能相當於一個句子就更佳。」多年來，我寫下一些筆記釘在工作地點的一個告示板上，註明「柯波拉論故事和角色的筆記」。

一、角色透過行為而顯現。

二、透過主要角色之間的獨特時刻，可以把故事講述出來。

三、難忘時刻往往不必用語言敘述。

四、要讓人感到有事情在發生。

五、要有感情、激情、驚奇、震撼力。

六、一個鏡頭可以相當於一個詞語，若能相當於一個句子就更佳。

七、觀眾要投入角色的處境，並期望投入參與的過程有所發展。

八、避免陳腔濫調和可預知的發展。

九、觀眾期望電影能夠解釋並啟迪他們的自我和人生。

我的女兒蘇菲亞最近在電話裡告訴我，她也把同樣的電影筆記釘起來，她問道：「為什麼說一個鏡頭可以相當於一個詞語，若能相當於一個句子就更佳，這是什麼意思？」當我試著回憶我所指的是什麼，我提醒她（和我自己），所謂「一個鏡頭」的概念，有兩種極端取向，分別以歐弗斯和小津安二郎的電影為代表。小津（一九○三～一九六三）畢生在日本電影界發展，既是導演也是編劇，在漫長的生涯裡，從喜劇轉移到嚴肅電影，風格獨樹一幟：他的鏡頭極少移動，往往把一整個場景拍成漂亮的一

鏡。由於鏡頭不動，每個角色的進進出出就很富動態，從左到右，右到左，後到前，前到後移動著在畫面上進出。小津電影的每一鏡都是一個重要單位，像一堵漂亮磚牆上的一塊磚頭。馬克思・歐弗斯（一九〇二～一九五七）的風格與此形成強烈對比，鏡頭幾乎總是不停移動。這位德國出生的導演，在德國、法國和美國從事電影工作，他臉炙人口之處，可見於演員詹姆士・梅遜（James Mason）談到他的一首短詩：

鏡頭要是不用推軌

可苦了馬克思這可憐鬼。

這兩種截然對立的風格，我在電影生涯的早期就當面領教過了：當時世界上最出色的兩位電影攝影師——拍攝《教父》（The Godfather）的戈登・威利斯（Gordon Willis）和拍攝《現代啟示錄》（Apocalypse Now）的維多里歐・史托拉洛（Vittorio Storaro）——令我在兩種截然不同的風格之間應接不暇。我學到了很多。《教父》採用的是古典風格，每個鏡頭就像場景整體結構的一塊磚頭，而場景就成為一堵漂亮磚牆般的設計。威利斯認為，一個鏡頭不該包羅萬有，否則就沒有理由切換到另一個鏡

頭了。整體的效果，由不同鏡頭之間的相互關係營造出來。另一方面，在《現代啟示錄》裡，史托拉洛期望鏡頭像移動的筆桿，從一個影像元素滑動到另一元素。

最終我對蘇菲亞（和我自己）解釋，鏡頭可以像一個詞語，用來表達一個簡單意念：比方說，「一個鎮公所的鏡頭」，可以相當於表示「這裡」的一個詞語。但它也可以像一個句子：一個鎮公所的鏡頭，加上一個被私刑處死的人投下的一道陰影，就可以解讀為「在這裡公義往往遭到濫用」。

現場電影的語言

因此，電影的基本單位是「一個鏡頭」，就像舞台劇的基本單位是「一個場景」。在電視裡基本單位則是「一起事件」；不論是體育活動還是現場電視劇，你要透過鏡頭的動作把事件呈現出來。在電影裡我們不光用心設計鏡頭的表現，還要考慮到從一個鏡頭切換到另一鏡頭的奇妙效果，這就是剪輯／蒙太奇（montage）。

電影攝製者投入電影藝術之初就知道，從一個鏡頭切換到另一鏡頭，可以產生原來兩個鏡頭並不包含的另一種意義。俄國導演謝爾蓋·愛森斯坦（Sergei Eisenstein）在

一九二〇年代就以鏡頭切換所產生的威力令舉世為之震驚。即使電影發展史上最早期的先驅也曉得，女主角被綁在軌道上的鏡頭，跟一列火車風馳電掣行進的鏡頭相互切換，就會在觀眾心中掀起巨大感情效果。

在舞台劇裡，當然很少用上這種視覺衝擊效果。舞台劇的基本單位是場景。每晚演出的場景都不一樣，因為觀眾並不相同。每晚演員要懂得怎樣根據觀眾的反應把場景呈現出來，也就是要懂得讓觀眾在演出中參與。

基本單位不管是電影裡的鏡頭，電視裡的事件，還是舞台劇裡的場景，我們都可以概括地說，其實基本單位就是感情迸發的一刻；這一刻如何實現，在每種媒介裡都不一樣。

從我的第一個OCCC實驗工作坊顯然可見，即使在現場電影裡，每個鏡頭都應該具有特定內容，能夠跟其他鏡頭互相切換；換句話說，我們要有清晰而具特定內容的鏡頭，才能依著電影「句法」把故事講下去。要不然，鏡頭所呈現的就不過是舞台劇場景般的元素，就像電視轉播舞台劇，用特寫、中景和遠景捕捉角色。但我追求的是電影表現手法，對鏡頭的要求不光是捕捉影像而已，而是要讓鏡頭成為敘事的結構元素。

時下現場電視所呈現的，通常是以舞台劇為基礎的一部戲劇或音樂劇，有清晰分明的布景，如果可能的話還具備觀感上的統一，譬如是以法庭為背景的戲劇，又或布景是某種一望即知的地點或環境，譬如在《十二怒漢》（12 Angry Men）和《金池塘》（On Golden Pond）中所見的。我知道原則上要根據某種場景式布景的邏輯來構思作品，但事實上我只有一些最基本的家具和道具，沒有真正的布景（本書第五章會談到布景），於是我著手創作一些自給自足的鏡頭，減低布景的邏輯作用。比方說，我要拍一個鏡頭，妻子躺在床上，電話響了起來，丈夫接聽電話告訴母親，馬上就到她那裡去。從拍攝的操作來說，丈夫和電話的位

置，相對於床和剛醒過來的妻子的所在，完全沒有邏輯對應關係。

這種拍攝上的簡單調整讓我領悟到，布景是不重要的，又或跟鏡頭配置比較起來是次要的。一般來說，電視拍攝要做的就是用鏡頭捕捉演員，但現場電影所做的有力得多，要從事鏡頭的創作。在以往一般做法之下，導演把攝影機放在布景和演員前面，把攝影機對準場景，演員和布景就這樣納入鏡頭；現在則是在鏡頭前面調度演員和布景，由此創作出最具說服力的畫面。也就是不用因應演員在布景中的位置而調整移動鏡頭，而是在鏡頭的視野之內調度演員和布景，從而創作鏡頭內的影像。這表示場景設計師不是像現場電視那樣，先把固定的布景設計好，而是在一個鏡頭內配合演員的演出加入場景元素。實際的效果是由一連串的鏡頭構成，跟動畫電影的分鏡腳本（storyboard）十分相似；它的創作過程，就是由演員從一個鏡頭到另一個鏡頭的把整個故事演出來。

希區考克（Alfred Hitchcock）就懂得這樣做，他採用特大的道具讓這種鏡頭營造方法變得可行，但在電影史和電視史裡採用這種拍攝法的實例少之又少。在一九四〇年代中期，倫敦的亞瑟·蘭克（J. Arthur Rank）製片廠曾短暫嘗試採用由大衛·倫斯利（David Rawnsley）開發的「獨立景框」（Independent Frame）製作系統；它的每個

鏡頭是預先設計好的，跟迪士尼（Disney）動畫的分鏡腳本很相似，每個鏡頭的布景裝設在一個攝影平台上（採用背景投影〔rear projection〕），展開量產式製作。可是，這個系統的目的在於節省製作電影的時間和金錢，而不是為了進行現場電影製作，採用它的也只有寥寥可數的電影。我最近找到年輕時曾在「獨立景框」攝製的電影中演出的李察‧艾登保羅（Richard Attenborough），問他對當時的拍攝經驗還記得多少。他告訴我，演員在預先設計的鏡頭中演出，感受到很大的局限，那個系統最終遭放棄了，可是攝影平台這種聰明設備，曾長期成為松林製片廠（Pinewood Studios）的有用工具。

現場電視的獨特面貌從何而來？

當你觀看現場電視製作，又或觀看任何電視轉播的戲劇或音樂節目，不管是錄影還是直播的，你都馬上看得出那是電視。為什麼？毫無疑問，電影在電視上播放時，看起來仍然像電影，因此這不是傳播上的問題，而是另有原因。首先，現場電視傾向於採用多部具強力變焦鏡頭的攝影機，這樣攝影機用不著變換位置，就能拍得近景和遠景，並可避免把其他攝影機攝入鏡頭。這是電視捕捉畫面的方式，不管是肥皂劇還

是現場音樂節目都一樣。這些大型鏡頭由多層鏡片組成，需要大量光線，因此上方必須有縱橫交錯的大型照明設備。這樣的照明系統不僅提供足夠光線讓巨型變焦鏡發揮作用，更可以滿足業內遵行不誤的一句名言：要讓電視的場景獲得良好平均的照明。

電影的燈光效果很不一樣。電影裡鏡頭是一個一個拍出來的，只要在拍攝對象附近放一台攝影機就可以了，不用擔心其他攝影機被拍進鏡頭。通常採用非變焦的平面鏡頭（flat lens），運作更快（對光線的靈敏度高得多），因此不需要過度照明，光線也可以來自地面而不是高架強烈照明系統。這表示一支立燈或普通的燈具就足以把場景照亮，也可以利用其他非高架燈光，營造光與影的美妙平衡。

取代來自頭頂的強烈照明。這是更具電影感的燈光，再加上用心營造的鏡頭，形成作品的電影感風貌。

當然，不使用變焦鏡頭就要面對其他難題，因為採用正常電影鏡頭拍攝時，其他在場的攝影機在它的視野之內，即使能把其他攝影機很好的隱藏起來，拍出來的鏡頭也可能是一種妥協，跟導演原來期望的不同。這種缺陷在OCCC工作坊裡並不明顯，因為那裡沒有實際的布景，要把其他攝影機隱藏起來比較容易，譬如把它放在一盆植物或一件家具後面。但在加州大學洛杉磯分校（UCLA）的工作坊裡，由於有較多

正式布景，儘管仍然能夠把其他攝影機隱藏起來，我卻因為無法拍得最好的鏡頭（至少是我所期望的鏡頭）而感到沮喪，因為某部攝影機此刻拍攝的鏡頭，可能夾在由其他攝影機拍攝的重要鏡頭中間。雖然可以瞥見各種解決之道，這卻無可否認是一種局限。如果能有第三次工作坊，我會試用這裡的一些解決辦法。

在UCLA工作坊裡，我領悟到必須找出一種辦法，用較少的攝影機拍出較多的鏡頭。透過這種簡單做法，譬如把九部攝影機減到三部，它們的放置和隱藏當然就容易得多。因此，下次我會採用幾部八千像素（8K）超高解析度攝影機，它們在清晰度、解析度和品質方面，都有四倍以上的更佳表現，因此從一個八千像素的主鏡頭（master shot），可以衍生若干較近的鏡頭。如果我能成功地把這

樣一部攝影機隱藏起來，從一個反方向的角度拍攝（這個角度跟其他攝影機面對的方向相反），那麼除了由此拍得的基本主鏡頭（許可情況下視野最寬廣的鏡頭），我還可以透過數位影像的剪裁，獲得所需的任何較近的鏡頭。我也許可以透過多畫面處理器（multiviewer），從這部隱藏的攝影機獲得四個獨立的較近鏡頭，隨意選用其一。

幾年前我看了傑出導演巴貝特・舒瑞德（Barbet Schroeder）的《健忘症》（Amnesia），感覺很不錯。它在西班牙海岸附近的伊比薩島（Ibiza）拍攝，講述導演本人母親的故事。我覺得它拍得很美，很有效果。令我驚訝的是，巴貝特告訴我，那全是用八千像素攝影機拍的，一切從各個主鏡頭衍生出來，不論是特寫、兩人鏡頭（two-shots）等，無一不是從主鏡頭剪裁而來。這使我想起在電影學校時研習過的《中國畫之道》（The Way of Chinese Painting）一書，書中演示一幅大型畫作可以怎樣分解成s很多較近的美妙景觀。

基本上巴貝特告訴我的是，這部電影的每個鏡頭無一不是從某個高解析度主鏡頭切割而來，而它們全都是清晰而焦點準確的合格電影鏡頭。這表示如果這樣拍攝現場電影，就用不著在拍攝一個鏡頭時試著把七、八部攝影機隱藏起來，只要拍一個或兩三個八千像素主鏡頭就行了。也就是說，在現場電影演出過程中，要設法隱藏的攝影

機少得多，而且可以透過多畫面處理器看到打算捕捉的鏡頭或較近的鏡頭，就像同時用九部攝影機一樣。我擔心如果從一個主鏡頭的透視點來捕捉所有要拍的鏡頭，可能流於枯燥乏味或平淡無奇（儘管《健忘症》沒有給我這樣的感覺），不過如果採用兩個主鏡頭，就應該可以帶來透視點的變化了。可是反方向拍攝的那台攝影機怎樣隱藏起來，也還是一個問題，除了巧妙地利用布景和牆壁遮掩以外，還可以像我在UCLA工作坊所做的，把高難度角度的鏡頭預先拍好。

現場電影有何意義？

　　我必須承認，在兩個工作坊進行期間，我心裡有個問題揮之不去：到底為什麼要嘗試這樣做？為什麼要為了現場表演的表現力，而放棄導演拍攝經典式電影的操控能力？如果我拍出來的作品在視覺等各方面具備電影效果，也就是說，如果現場電影的演出看來就像一部電影，為什麼不乾脆拍一部正常的電影算了？現場演出事實上添加了什麼？甚至觀眾又怎麼知道他們在看現場表演？試想想你在看電視播放的一場棒球賽，你以為這一刻比賽真的進行到第五局，雙方打成平手，然後你發現，原來比賽

已經結束，你的球隊贏了，你的感覺會怎麼樣？眼前這場比賽馬上就變成像昨天的報紙：死氣沉沉，索然無味，不值一看了。知道眼前所看的是現場演出還是預錄的作品，分別在哪裡？說到底，不論是電影還是往日的舞台劇，真正關乎宏旨的，只在於觀眾的觀賞經驗。導演能做些什麼，令現場表演更顯而易見，更值得觀賞？在我的兩個實驗工作坊裡，我所做的一切，不外乎讓表演在視覺上、表現上更像一部電影。當時我不在乎觀眾是否體會到它是現場電影，哪怕他們說：「如果是現場表演又如何！它看來就像一部電影，我根本不知道它是現場拍攝的。」

後來我腦海裡浮現了幾種想法。首先，第二次工作坊的幾項紙漏和瑕疵，正好洩漏了天機，讓人察覺到這是現場表演，因此有些人實際上覺得這些破綻是好事。這令我考慮到，現場電影的導演是否應該刻意加入一些障礙，比方說在表演中讓演員赫然發現一樣必需的道具給漏掉了（譬如一座摺梯），又或所指示的動作在那一刻是幾乎無法實現的，又或一個演員在某一刻發現了一個必須克服的新障礙。也許這就能給表演帶來一些小小的危機時刻，讓觀眾發現這是現場演出而著迷（後面會有更多關於障礙的討論）。

我的兩個工作坊在開始播出時，都在黑色紙板上用文字說明那是現場製作，也許

除了這種說明，還應該在開頭轉播一些幕後準備的片段，譬如各種布景、攝影機、拍攝團隊和攝製環境，讓觀眾期待他們將要看到現場表演。就像看現場的棒球賽，觀眾的觀賞興致很大程度在乎內心的期待，而透過種種瑕疵，就會察覺到這是現場表演而有所期待。如果觀眾能看出這一點，領會到所有人正準備展開一場現場表演，其中沒有人能預知結果，並意識到觀賞過程跟實際演出同步，也許內心就會有一種現場期待感，因而抱著緊張心情看下去，且看演出能否一氣呵成，圓滿落幕。

2

電影與電視簡史

蘇格蘭裔美國發明家亞歷山大・格雷翰・貝爾（Alexander Graham Bell）以傳送聲音的發明享負盛名，其實他對於能否透過電力遠距傳送影像同樣很感興趣。貝爾發明的電話，原來的目的是幫助聾人嘗試學習說話；為了幫助失聰的人，他希望這種工具也能傳送圖像。可是透過電力傳送圖像比光是傳送聲音難得多，據說他終於放棄了這方面的想法。一九〇八年六月四日，英國科學期刊《自然》（Nature）首次正式提出電視機的意念，我手頭有一份這期的期刊，在其中的〈遠距圖像攝影術和電力視像〉（Telegraphic Photography and Electric Vision）一文，英國科學家舍爾福特・比德威（Shelford Bidwell）把構想中的這種發明稱為「遠距電力視像」（Distant Electric Vision）。

這種構想絕非貝爾或比德威獨有，俄羅斯、法國和日本等多國的科學家，都在探索這方面的可能性。利用機械掃描產生的「遠距電力視像」有欠清晰，未能令人滿意，但另一位科學家對比德威的論文做出回應指出，利用陰極射線構成的兩道光束，就可以解決影像欠佳的問題。在蘇格蘭電力工程師康貝爾史溫頓（A. A. Campbell-Swinton）提出這種構想的同時，傑出俄羅斯科學家鮑里斯・羅星（Boris Rosing），在他的學生弗拉基米爾・佐利金（Vladimir Zworykin）協助下，也正展開這方面的研究。

憑著自己獨立鑽研，十五歲的美國中學生菲羅・范斯華斯（Philo Farnsworth）一九二〇年代在學校的黑板上勾勒出電子電視的構想。他進而開發了這種產品並申請專利，卻因此與美國無線電公司（RCA）展開了漫長而艱巨的抗爭，這家財雄勢大的公司當時雇用了佐利金研發電子電視，傾盡全力把專利權從范斯華斯手上奪了過來。

但由於發展上的變數，電影反而早一步成為公眾接觸到的產品。受到了英國攝影師愛德華・邁布里奇（Eadweard Muybridge）的動態攝影實驗啟發，美國發明奇才愛迪生（Thomas Edison）使用特殊的活動電影攝影機（Kinetograph）令「動態影像」成為可能；法國的奧古斯特・盧米埃（Auguste Lumière）和

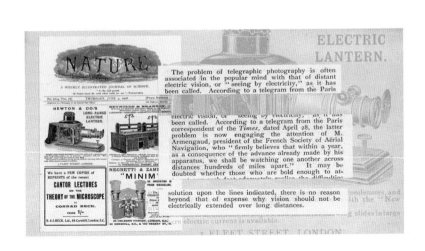

路易・盧米埃（Louis Lumière）兄弟更往前推進一步，把影像投射在大銀幕上，電影於焉誕生。出乎意料的是，愛迪生發明雛形電影是在一八九三年，其實是在機械式電視概念提出之後好幾年；而當現代的電子電視終於在一九二七年問世，它的視覺語言和藝術風貌都借鏡自電影工業。如果反過來電視率先問世，結果又會怎樣？我們永遠無法得知。

商業營運模式

當RCA推出新的經完善化的「遠距視像」設備，就正式把它改稱「電視」——最初這個詞語 Tele-Vision 是由兩個詞素合併而成（來自希臘文的詞素 tele 表示「遠距」，而來自拉丁文的詞素 vision 則代表「視覺」）。這種新產品很快就大受歡迎，一如稍早前商業電台在一九二○和一九三○年代風靡一時。美國的電視採用「廣告」的模式作為商業營運基礎，這是美國電話電報公司（AT&T）發展出來的模式，在廣播電台方面成效甚佳。曾擔任RCA主席、其後又出任美國國家廣播公司（NBC）主席的大衛・沙諾夫（David Sarnoff）最初曾對這種模式抱有懷疑，後來電視這種新媒介證實

能採用同一模式，他也難免感到驚訝。沙諾夫和世界各地其他業界領袖一致假定，不管是電台還是電視的廣播都應該是各國的文化媒介，可是自肥皂公司以至早餐麥片公司給電台帶來的商業贊助令人無法抗拒，電視也不假思索地追隨電台的成功先例。在美國，電視節目都由贊助商帶給觀眾，是世界上唯一這樣做的國家。

初期的電視一直是無法錄影和剪輯的，唯一的可行做法就是採用電視螢幕錄影（Kinescope）的原始方式，用一台十六公釐的電影攝影機來拍攝陰極射線螢幕的影像，效果很差，主要是讓節目能在幅員廣大的美國因時區差異延後播出。而且，AT&T對流通全國所必需的遠距傳輸，採取單一費率政策，對節目時數較多的頻道有利，一些只播放零星節目的業界先驅像杜蒙電視網因而被迫結束業務。真正的電視影帶錄影機要到一九五六年才開發成功，不久之後笨重的影像編輯系統也問世。

另一方面，電影膠卷在拍攝後可以仔細端詳，也很容易剪輯，在這個基礎上，早期的電影導演有很多創新，電視後來繼承了這些技巧，像特寫鏡頭、平行剪輯（parallel editing）和蒙太奇。在默片興旺的時期電影藝術茁壯成長。對於湧到平民電影院的大群觀眾，製片人很樂於把任何能呈現出來的東西放進兩盤各二十分鐘的膠卷供他們觀賞，因此攝製者大可進行各種實驗。在德國很多才華出眾的電影人乘時而興，群聚於

柏林的全球電影股份公司（Universum Film AG，簡稱UFA）旗下，產製了好些不朽傑作。派布斯特（G. W. Pabst）、佛列茲・朗（Fritz Lang）、穆瑙（F. W. Murnau）和恩斯特・劉別謙（Ernst Lubitsch）等人，以滿腔激情和滿腦子想像探索這種新藝術形式。

一時間透過影像說故事的默片大行其道，穆瑙後來評論說：「有聲電影代表了電影往前邁出一大步。不幸的，它來得太快；當時我們才剛起步，還在默片世界探索，開始把電影的所有可能性實現出來。這一刻有聲電影就問世了，大家絞盡腦汁探討怎麼使用麥克風，電影鏡頭就給拋諸腦後。」年輕的希區考克也被送到德國拍攝電影，他在UFA公司觀摩，細心觀察和默記那裡所見的不凡技藝，後來在他的漫長創作生涯裡受用不盡。

電影的歷史很快從俗稱五分錢戲院（nickelodeon）的平民電影院和兩盤膠卷放映的簡陋操作，發展成為精緻藝術作品，先是一九二〇年代在柏林綻放異彩，然後在世界各大城市蓬勃發展，最後在好萊塢大放光芒。早期的電視不能錄影和剪輯，所以當時認為它的用處是讓「遠距電力視像」追求的目標跟電影頗不一樣，也有很大局限。當時認為它的用處是讓親密的人能夠遠距見面聊天，就像今天的視訊通話應用軟體FaceTime，又或讓警察查看身在遠處另一城市的人是否為他們要找的疑犯，又或觀看遠方的政治事件或體育活

動。電視初時面對很大局限，是因為利用機械掃描產生的畫面品質欠佳，可是最終它搖身成為電子媒介，為此做出貢獻的包括羅星、佐利金和可說獨力研發有成的高中生范斯華斯。

在一九三四年，因為與ＲＣＡ公司的漫長爭訟而財政困窘的范斯華斯把他的專利使用許可權售予德國，讓當時正崛起的納粹政權後來在第二次世界大戰能利用電視展開宣傳。在此同時，英國仍然停留在蘇格蘭工程師暨發明家約翰·貝爾德（John Logie Baird）所研發而於一九二七年啟播的機械掃描電視。當貝爾德親眼看到了范斯華斯的電子螢幕，頓時為之心碎，親身察覺了自己的系統過時而落後。電子電視的時代就這樣展開了，主導的業界巨擘ＲＣＡ取得了佐利金的專利權，並與范斯華斯爭訟到底，直到這位年輕的天才心灰意冷。就跟其他很多科學發展故事一樣，歷史進程上灑滿了淚水。

電視第一個黃金時代

第二次世界大戰結束後，美國的電視開始蓬勃發展。當時很多從戰場回來的年

輕軍人現身紐約、芝加哥和其他大城市，很多曾在軍隊藝文單位工作的，曾參與巡迴戲劇演出的，以至通訊部隊人員，都熱切期望在電視這門新興業界謀職。前去紐約的人尤其發現那是事業起步的沃土。紐約的劇場界有很多優秀演員，他們多是晚上演出，因此早上和下午可以到電視台排演，星期天可以前去拍攝。市內開設了好幾個電視製片廠，其中一個因為坐落大中央火車總站（Grand Central Station）上面而聞名遐邇，另一個屬杜蒙電視網的製片廠則設於百老匯大道和第九街交叉口的沃納梅克（Wanamaker's）百貨公司內。

最初電視很難找到好材料。強大的電影工業對電視這種新興娛樂形式抱有戒心，除非能夠購得這種新媒體的所有權或取得控制權，否則拒絕任何合作。約四十年以來，包括小說、歷史傳奇和劇作等絕大部分文藝作品和著作人的所有權利，都給電影公司購下或取得特許使用權。剩下來可供深具才華的年輕電視製作人使用的寥寥無幾，像來自耶魯大學戲劇學院（Yale School of Drama）的弗雷德・柯（Fred Coe）* 就面對這樣的困境。起初電視製作人嘗試採用版權期限已過而屬公版的經典作品，譬如莎士比亞的劇作，可是由此拍成的節目，跟競爭對手電影工業用多年來累積的精采高品質材料所攝製的作品比較，便相形失色。

可是隨著人才在戰後湧現，思維方式也改變過來。新的電視導演，像從軍隊退役的亞瑟‧潘，還記得他們服役期間在軍中曾碰上一些新進年輕作家。在新的電視工業裡闖一番事業的人認為，讓這些剛退役的年輕劇作家一展身手，寫他們想寫的任何題材，是大可一試而有利無弊的事。這群不久後便成名的作家包括了帕迪‧柴耶夫斯基、詹姆斯‧米勒（James P. Miller）、戈爾‧維達爾（Gore Vidal）和羅德‧瑟林等人；他們的作品富時代色彩而具親切感，在電視這種新媒介裡有很大感染力。現場電視的黃金時代就這樣展開了。薛尼‧盧梅告訴我，當他從戲劇界被哥倫比亞廣播公司（Columbia Broadcasting System，簡稱ＣＢＳ）招聘前去參與《危機四伏》（Danger）影集的製作，就碰上了一位令人驚喜連連的人物，可說是電視導演中最早的奇才。盧梅最初擔任這位導演的助手，他自己也有一位叫約翰‧法蘭克海默的助手，比他還要年輕。那位導演一天告訴他的手下說：「老弟們，我要去參加百老匯一部新音樂劇的試

———

★ 我有幸和他合作編寫《蓬門碧玉紅顏淚》（This Property Is Condemned）的劇本，後來察覺他是現場電視第一個黃金時代的關鍵人物。

演選拔。」這位奇人就是尤・伯連納（Yul Brynner），他後來在《國王與我》（The King and I）一劇擔當主角，盧梅因而得以升為導演，法蘭克海默則成為了舞台總監。

接著而來的電視現場演出時代，在因緣際會下成為了大家記憶中的電視黃金時代。水準不凡的現場製作，像《馬蒂》、《相見時難別亦難》、《拳台血淚》、《叛諜》（Patterns）和《喜劇演員》（The Comedian）等，將會是永遠受到珍視的經典之作。

在現場電視的導演當中，法蘭克海默傾向於電影化的風格，因為他渴望成為電影導演。在我看來，他的現場製作，就是我所說的現場電影的始祖，因為這些作品講述故事時，不光具備最佳的劇本和演出，而且還有精采的電影鏡頭和剪輯。《相見時難別亦難》後來的電影版沒有找法蘭克海默當導演，但他所拍的由克里夫・羅勃遜（Cliff Robertson）和琵琶・羅莉主演的現場電視版，在我看來遠比電影動人和感情豐富，那是由於現場演出賦予故事即時性和令人心碎的現實感，與法蘭克海默的電影式影像相得益彰。

我永遠不會忘記，一九五〇年代中期某天，母親走進我的房間，告訴我父親上電視了。我跑下兩層樓去看父親工作室的電視機，果然看到他在電視上吹奏長笛。但我轉過頭來看見父親就在那裡，坐在鋼琴旁看電視播放，頓時驚訝不已。父親解釋說，

電視節目是用安培公司（Ampex）新研發的錄影機錄下來的（當時年輕的雷・杜比〔Ray Dolby〕是研發團隊成員），絕對無法看得出這不是現場表演。安培錄影機在一九五六年問世（在法蘭克海默的《喜劇演員》播出前一年），然後在一九五九年東芝公司的螺旋式掃描（helical scan）磁帶錄影機也問世了，使用一個旋轉式訊號接收器，解決了錄影需要極大帶寬的問題。對我來說，《喜劇演員》是現場電視的傑作，因為它用電影風格來拍攝，而它所做的一切，全都在傑出的現場表演中完成。這部影集在它的演出中具備一種活力和現實感，令人格外難忘。法蘭克海默後來還有更多重要製作，有現場攝播也有錄影的，有些是為《九十分鐘劇場》攝製的，像由英格麗・褒曼（Ingrid Bergman）主演的《豪門幽魂》（The Turn of the Screw）以及兩集的《戰地鐘聲》（For Whom the Bell Tolls）。但隨著新的錄影機問世，好萊塢的勢力終於延伸到電視，而經濟因素也占了上風，電視黃金時代終結，隨之而來的是經剪輯的攝錄製作，初時還有像《我愛露西》（I Love Lucy）那樣的現場攝製的喜劇，其後數十年就是錄影娛樂節目的天下了。

充滿可能性的新時代

創作力旺盛的黃金時代終結後，至今超過半個世紀了，而電視也延伸到數之不盡的領域。今天體育仍然是最歡迎的電視節目，它必然是現場直播的。一窩蜂地模仿奧斯卡金像獎的很多頒獎典禮也是直播的。直播也可見於全新聞電視頻道，掀起這股風潮的是泰德・透納（Ted Turner），他想到了使用衛星轉播的巧妙方法，從而在亞特蘭大建立起有線電視新聞網（CNN）這個超級頻道；此外也有少數娛樂節目像音樂劇和舞台劇是直播的。除此之外，電視節目大多數是罐頭式錄製產品。

有趣的是，從體育節目發展而來的技術，包括衛星傳送和即時重播伺服器等，還有每月湧現的其他最新技術，讓我們如今擁有了多種多樣的器材，只要我們願意，就可以用來說故事。一直以來電視是家裡的娛樂節目操縱台，電影要到戲院去看，現在看來這都是過去式了。就像《黑道家族》（The Sopranos）和《絕命毒師》（Breaking Bad）等影集所顯示的，電視和電影今天幾乎是一模一樣的事物了。電影現在可以短至一分鐘或長至一百小時，可以在任何地方觀看——家裡、戲院、教堂或社區中心，同時拜衛星和數位電子科技之賜，也可以在世界每個角落看到。

我最具預知能力也是最尷尬的一刻

我的朋友比爾・葛藍（Bill Graham）是搖滾音樂推廣者，同時也是演員，他一直希望能前去觀賞奧斯卡金像獎頒獎典禮。因此，在一九七九年，當我獲邀擔任頒獎嘉賓，就把兩張貴賓入場券的其中一張給了他，陪同我出席的家人則坐在另一區位置沒那麼好的座位上。比爾和我都穿上晚禮服，他很享受當晚的節目。但我注意到他隨身帶著一袋餅乾，不停在大嚼。當身旁的人這樣在吃著，你絕對沒有坐著不動的道理。我伸手進袋子拿了一塊餅乾來吃。他頓時臉色蒼白說：「不，這不能吃。」我不曉得他怎麼會有這樣的反應。不久之後，大會一位助理來到靠近我座位的通道上，提示我該離座到後台去，為我在節目中擔當的任務做好準備。我頒發的是「最佳導演」獎，另一位頒獎嘉賓是女星艾莉・麥克洛（Ali MacGraw）。麥可・西米諾（Michael Cimino）憑著《越戰獵鹿人》（The Deer Hunter）一片贏得這個獎項，他是一個很討人喜歡很害羞的人。儘管過了那麼多年，我至今仍然因為太過尷尬而不敢重看當時的片段。當我站在台上正準備宣布獲獎者，顯然覺得自己心癢難耐，不曉得那塊餅乾有些二

什麼不可告人的成分，不斷在抓自己的鬍子，然後在全球數以百萬計的觀眾面前衝口

而出說了一番關於未來的現場電影的話：

麥克洛聽了我這番不按提詞而說的話，那一臉驚愕的表情，我永遠不會忘記！

我想向大家指出，我認為我們現在是在巨變前夕，相比之下，工業革命就是小兒科了。我說的是通訊革命，我相信它會迅速來臨。我預見的這個通訊革命，關乎電影和藝術和音樂和數位電子技術和電腦和衛星，尤其關乎人類的才能。將因它而產生的新事物，是我們那些傳統電影大師無法相信竟是可能的。

電視的二個黃金時代

一九七〇年代和一九八〇年代早期的電影創作，被認為代表了個人表現的突破，並為後來新一代的電影人提供了靈感，他們成長過程中所看的電影，包括了《蠻牛》（Raging Bull）、《喜劇之王》（The King of Comedy）、《唐人街》（Chinatown）、

《計程車司機》（Taxi Driver）、《霹靂神探》（The French Connection）、《曼哈頓》（Manhattan）和我的一些作品。可是，這些具獨創性的新導演體會到，好萊塢已經給這個放任創作的時代關上了大門，追隨這個傳統創作電影的機會已不復存在。因此他們轉往有線電視影集發展，決意拍出具個人風格的電影。這就迎來了電視的第二個黃金時代，佳作如林，像《黑道家族》、《絕命毒師》、《火線》（The Wire）、《廣告狂人》（Mad Men）和《化外國度》（Deadwood）等。除此之外，在這整個時期裡面，從一九七五年起，隨著《周六夜現場》（Saturday Night Live，簡稱SNL）登場，出現了近似現場電影的現場電視節目。

《周六夜現場》

《周六夜現場》能做到既深受歡迎也切合現實——毫無疑問是因為切合現實而深受歡迎。它是現場演出，跟現場電影十分近似，因為它往往透過一系列鏡頭說故事，而不是簡單地用鏡頭捕捉某一場景下發生的事件。這不是全新的做法；艾尼・高維克斯（Ernie Kovacs）就經常這樣做，此外席德・凱撒（Sid Caesar）、依瑪潔・科卡（Imogene

Coca）和傑基・葛里森（Jackie Gleason）也愛這樣做。葛里森的喜劇節目《蜜月期》（Honeymooners）也往往影射諷刺時事。這些現場節目肯定跟錄影的節目一樣令人看得津津有味，流傳下來的檔案珍藏版可以為證（《周六夜現場》部分節目一直以來有使用預錄片段，甚至是像電影般拍攝剪輯過的片段，也有利用ＥＶＳ重播伺服器）。

那麼，看現場表現和看錄影到底有什麼分別？《周六夜現場》基本上是「現場」表演，因為只有這樣才能緊貼時事和熱門話題，對即時新聞的諷刺才可以把剛傳出的政界軼聞包含進去。簡單來說，現場表演的精髓就在於，在演出動作發生那一刻之前，你不知道將發生的是什麼。

因此，《周六夜現場》從定義上來說就是現場電影的節目，就像電視播放任何體育活動和新聞報導一樣，不管那是否事後再來觀看欣賞。流行的喜劇節目嘲諷時事，因此必須等到事件發生後才能拿它們來開玩笑。能在當下打鐵趁熱觀賞當然比較好，但稍後再看也是另一種選擇，這有點像看家庭照片，拍完自然馬上拿來觀賞一番，但隨著時間流逝也會賦予它一種「舊日時光」的氣味，看起來可能更津津有味。

最近我看了伍迪・哈里遜（Woody Harrelson）的《迷失倫敦》（Lost in London），那是用一台攝影機在一個晚上拍出來的，並即時在五百家戲院直播。在我看來它非常

成功——有趣，充滿活力，並很了不起地展現出富想像力的技術操作。當然，面對現場電影的問題，它是以「一鏡到底」的方式來應對，就像《創世紀》（Russian Ark）、《鳥人》（Birdman）和《維多莉亞》（Victoria）等電影一樣。我相信它可能是第一部在戲院直播的現場電影，但也許這項殊榮應該屬於卓爾不凡的安德烈·安德曼（Andrea Andermann）現場攝製的歌劇《茶花女》（La Traviata）。哈里遜單一攝影機拍到底的決策，包含了富想像力的舞台調度，再配合上哈里遜和一眾演員令人讚歎的絕妙演出，一路輕鬆自如地牽引著觀眾。這證明了如果演出計畫經過熟練排演，演員是無懼挑戰的，這部電影的演員就肯定如此。《迷失倫敦》無疑是現場電影歷史上的里程碑。

現場演出的價值

　　指揮大師的傳統誕生於十九世紀。這些藝術家往往常駐某個城市的歌劇院，譬如在柏林和德勒斯登，可以獲得貴族的贊助。他們有些是作曲家，像理查·華格納（Richard Wagner）、漢斯·馮·畢羅（Hans von Bülow）、理查·史特勞斯（Richard Strauss）和古斯塔夫·馬勒（Gustav Mahler），有些則只是指揮家。不管怎樣，他們

跟當代的電影導演最為近似，握有製作大權，並監控一切跟製作相關的元素，像布景裝置、舞台調度、合唱和舞蹈、服裝等，當然還有音響和音樂。歌劇製作耗資巨大而非常繁複，現代電影製作不遑多讓，但有一項重要區別：在演出的第一晚，指揮家站在觀眾前面，舉起指揮棒，隨著棒子一揮，一場現場表演便啟動。往往這是觀眾畢生難忘的經驗。試想你在觀賞威爾第（Verdi）《茶花女》的首演，故事講的是一個年輕人愛上一名交際花而無法自持，又或在觀賞華格納的史詩式樂劇《崔斯坦與伊索德》（Tristan und Isolde），又或者說看戲劇好了，想像你在現場觀看，田納西‧威廉斯（Tennessee Williams）的傑作《慾望街車》（A Streetcar Named Desire）或《玻璃動物園》（The Glass Menagerie）的首演，再不就是《西城故事》（West Side Story）或其他任何一部經典劇作的首演。即使最初的演出慘遭滑鐵盧，像比才（Bizet）充滿誘惑力的歌劇《卡門》（Carmen）或德布西（Debussy）象徵主義的《佩利亞與梅麗桑》（Pelléas et Mélisande），也終究是難忘的經歷。演化到了今天，我們大部分的藝術經驗其實都來自預製的作品了，所有的電影、大部分的電視，還有我們聆賞的音樂和觀賞的畫作，都以錄製形式呈現。那麼以往曾長久奉為圭臬的即席演出概念，是否還值得緊握不放？

演出有多重要?

如上所說,電視最受歡迎的現場元素就是現場演出,而最受歡迎的現場電視節目是體育。很多傳統的現場表演變得愈來愈不是一般觀眾所能接觸。戲劇和歌劇的演出愈來愈局限於特定地區,尤其集中在紐約,票價高得令人望門興歎。此外,演出的也罕有當代作品,通常是舊劇目,幸運的話,或許遇上電影明星參演部分場次。搖滾音樂會在體育館舉行,有數以萬計的觀眾,而且票價極高;很可能你跟舞台的距離是那麼遠,即使是現場表演,感覺上卻因為太遠而像自動化操作,幾乎無法感受到現場演出的元素。

現在反思起來,我覺得很有趣的是,在一九〇〇年代初,很多認真的作者和思想家都在尋思「戲劇的未來發展」,卻很少提到電影,而事實上這才是戲劇的未來出路。在一九一九年,時任哈佛大學劇本創作教授、後來創設了赫赫有名的耶魯大學劇場研究所課程的喬治‧皮爾斯‧貝克(George Pierce Baker),稍微觸及了這方面的想法:

今天電影式表演已經把純粹的情節劇逐出了我們的劇院，可是誰能否定目前那種形式的「電影」讓動作凌駕了一切？即使最雄心勃勃的影片，像《卡比利亞》（Cabiria）和《國家的誕生》（The Birth of a Nation），也察覺到如果經常用解釋性「字卡」來表明不能用動作清晰顯示的情節，就會令觀眾鼓譟不堪，因而忙不迭加插一些追逐場面，又或從高處懸崖驚險跳進海中，又或一身白衣的三K黨成員瘋狂猛衝。

貝克在哈佛的學生尤金・歐尼爾（Eugene O'Neill）從往日的眾多劇藝技巧尋求美國戲劇的未來，倒是承認「一齣舞台劇加上在背景的銀幕上播放有聲電影，可以讓角色的記憶等內心活動在視覺和聽覺上變得鮮活」。他一度放棄了這種想法，但在一九四二年的獨幕傑作《休吉》（Hughie）就回歸這個概念。歐尼爾相信，「真正的藝術家如果有機會一試」，有聲電影有潛力成為「他們的媒介」。

很奇怪的，我看了一本又一本的書，包括肯尼斯・麥葛溫（Kenneth Macgowan）的《明天的戲劇》（The Theatre of Tomorrow）、威廉・艾徹（William Archer）的《戲劇創作》（Play-Making）和愛德華・戈登・柯雷格（Edward Gordon Craig）的《論戲劇藝

術》（On the Art of the Theatre）等，發覺這些作者都擔心傳統戲劇表演方式的失落，譬如開場白、獨白、旁白、收場白，以及面具、吟唱隊和啞劇等。然而實際情況卻是，戲劇不會回到過去，而是往多年來一直對它虎視眈眈的新事物靠攏——那就是電影！不管你去哪裡觀賞一齣現代的戲劇，倫敦的西區也好，紐約的百老匯也好，德國的拜魯特音樂節（Bayreuth Festival）也好，都不可能沒碰上電影化的製作，譬如透過投影獲得整個視野的某種「特寫」或「特異角度」效果，又或竭盡所能借用電影的語彙。我把這方面的嘗試視為戲劇模仿電影，然後不禁懷疑自己是否瘋了，竟然要讓電影從戲劇那裡把現場表演的元素挪用過來。

3

演員・演出・排演

在概念實驗工作坊裡，我鄭重地提醒自己，「演員是問題最小的環節」。可是在電影這個行業裡，其實往往是演員——尤其是那些大明星，成為了製作問題的焦點。你可能聽說，他們忘記台詞，不好相處，遲到，對劇本或製作條件諸多批評。在很大程度上這是因為演員——特別是大明星，多是愛演戲和愛電影的人，在所有電影製作人當中最有可能扮演起導演的角色來：像查理·卓別林（Charlie Chaplin）、巴斯特·基頓（Buster Keaton）、查爾斯·勞頓（Charles Laughton）、勞倫斯·奧立佛（Laurence Olivier）、艾黛·露碧諾（Ida Lupino）等，例子不勝枚舉＊。因此他們對電影拍攝過程或劇本的批評和見解，往往有其正當理由。當我首次考慮現場電影這種拍攝方式，要求演員必須記得整個劇本，有人就（奇怪地）問道：演員能做得到嗎？當然我們都知道，傳統上舞台劇所有演員就能做到這一點，我們也都期待他們能做到。關鍵就在排演，可惜，這往往不是電影製作的一部分。

讓我解釋一下我的工作坊怎麼運作。兩個工作坊都有排演，各花了一星期左右。這跟舞台劇的排演沒有什麼不一樣，過程包括劇本通讀（read-through）、全劇試演（stumble-through）、順排（run-through）和彩排（dress rehearsal）。一旦開始排演或進入我所說的「試演室」，就必須遵守一項規則：全體演員必須每一刻都以角色身分出

現（另一項規則是：「既來之，則安之」，放膽地演）。演員互相稱呼必須用角色的名字，我也同樣這樣做。他們不能說「我這個角色喜愛冰淇淋」，而必須說「我愛冰淇淋」。出乎意料的是，一天八小時裡以另一人的身分出現，足以令人精疲力竭，有些人就從角色身分溜了出來，用第三人稱談到自己的角色，但我絕不允許這麼做。排演過程就是操練，像任何形式的練習最終總有收穫：對於所演的角色可以逐漸形成深層體會。

對我來說，排演包含好幾種練習——即興演出、遊戲和演出前的準備，而我在整個電影拍攝生涯裡都試著採用同樣的基本排演程序。我覺得有一點十分重要：要讓一整天的排演充滿樂趣；因此，我總是不斷改動各種排演活動，讓它們始終不會枯燥乏味，並在角色建立過程中進行活生生的演練。排演室裡有一組排演用的家具：同樣款式的輕便摺疊椅子，還有摺疊牌桌。它們很容易移動到各處，構成變化多端的組合，足以應付排演的所有可能需要。譬如兩三張椅子可以組成沙發，四張椅子組成一輛車，兩

——

★ 由演員搖身變成導演的，比任何其他電影從業員來得多，包括了劇作家、剪接員和攝影師。

張桌子併成餐桌；而這些基本元素的各種組合可以想像為所需的任何場景。靠著其中一面牆我總是會放一兩張宴會桌，上面放滿各種手提道具：一具電話、一些塑膠杯和塑膠盤子、一台照相機、一根拐杖，諸如此類。靠近道具桌還有一個架子，放著各式帽子和衣服，包括幾件外套、一條大披巾和一條圍巾等。除了家具、道具桌和衣帽架，房間裡就只有一組演員，再無其他。

排演的第一天，我通常讓大家來兩次劇本通讀。第一次不停念下去，只是為了取得一個整體觀感。第二次通常在午餐後，邊讀邊討論，任何人都可以停下來提出意見或問題，導演也有機會澄清疑問，幫助大家理解劇本的意圖或在發音上提供幫助，或為了其他目的跟大家互動。在兩次讀劇本的過程中，導演嘗試讓所有人清楚知道，在排演室裡可以完全放心，沒有人需要害怕任何事做錯了或做得不好；目的是要讓這裡成為大家可以玩樂而自得其樂的地方。為了清楚表明這一點，在第一天我通常會跟大家玩幾個劇場遊戲或做其他「專注力」練習。這些遊戲我在這一章後面還會談到，那是維歐拉・史波林（Viola Spolin）在她的兒子保羅・史爾斯（Paul Sills）指導如何應用，《劇場遊戲指導手冊》（Theater Games for Rehearsal）裡所設計和採用的，由做起來非常有趣，同時幫助演員鍛鍊專注力，並了解大部分人際互動中自然形成的等

級關係。有一點十分重要，要讓演員完成第一天的排演後感到愜意、安心而且被需要。

導演也鼓勵演員走到衣帽架和道具桌，把任何吸引他們注意的東西拿在手中。因為到了快要正式演出的時候，演員可能感到害怕，任何能拿在手中或放到頭上的東西，都可能帶給他們信心。我體到無論有什麼問題發生在演員身上，不管是習慣性遲到、忘記台詞、批評劇本，還是態度惡劣，大都是由於他們感到害怕。如果你能用任何方法減輕他們的恐懼，問題就會逐漸消失。記得，你在要求演員做一件很難的事：用自己的身體作為工具進行藝術演出。這是令人充滿恐懼的一個過程。

在排演的日子裡，導演引導演員進行一系列活動，包括即興演出、劇場遊戲、試念台詞、使用桌椅作為布景以及試演部分場景等。這些活動必須加入變化，務求整天沒有枯燥的一刻。我並不特別著重念劇本和照著劇本排演，同時避免重複試演場景，其中一個原因是為了保持新鮮感。另一方面，即興演出十分有用，尤其用來帶出角色的一些特質，或幫助演員記憶。我總是在各個相關角色之間做即興演出，不管他們是婚姻關係、家庭成員關係還是工作夥伴關係，我會個別跟每個演員設定一種互動的目的，然後讓他們在某種處境下首次相遇。在現實生活裡，夫婦有某些共同記憶的細節，譬如怎樣遇上對方，第一次怎樣分手，又怎樣復合。可是我們不能期待演員在飾演夫

婦時有這些記憶，因此我嘗試透過即興演出讓他們建立起這種記憶。

排演期間的即興演出

排演期間多做即興演出的其中一個最大好處，就是有機會檢視劇本中的角色和演練各種處境，又不會令台詞的新鮮感被削弱，這是十分重要的。優秀的演員，包括了馬龍・白蘭度（Marlon Brando），往往試著不背台詞或不多排練台詞，這樣拍攝時的演出就很生動，因為角色是第一次把台詞說出來。馬龍在演出《教父》和《現代啟示錄》期間很喜歡說：「你不能很著意的去演，否則別人會從你臉上看得出來。」從我的目的來說，在不依台詞演練的情況下即興演出，能讓我對角色的處境和問題發掘新意義。同時，它也可以在角色彼此的關係上發展出一些原來遺漏的元素，譬如兄弟姊妹之間固有的愛——他們一起成長，也曾一起玩耍，儘管成年之後他們反目成仇或情感上出現了衝突。即興演出可以在角色之間建立起一段歷史，像存錢在銀行戶頭一樣，「儲存感情元素」。當在某個場景裡丈夫告訴妻子他愛上了另一個女人，這時儲存的記憶便很有價值了——令他們想起初次邂逅、第一次分手，或有了第一個孩子的喜悅。

人與人之間具決定性意義的每一刻，都伴隨著很多記憶。如果演員沒有這些可在背後發揮助力的記憶，那麼即興演出可以把它建立起來。當然並不是說角色實際上會重新喚起所有記憶，但記憶一直潛伏著，就像它們在現實生活一樣，可以在一種自然情況下隨時閃現或浮現。

在安排即興演出時，一種理想做法是個別對每個參與者（在每個人耳邊）說明他們實際上的意圖是什麼。譬如對其中一人說：「你想向她借五千塊錢。」對另一人所說的情況可能在場景中造成衝突或節外生枝。「他多年來拖欠你四千塊錢卻絕口不提。」另外，由於排演的布景通常只有一些桌椅，理想做法是盡可能把在場的事物說得具體些，譬如：「這是學校的餐廳，唯一的椅子在她身旁。」導演要機智地提出主意；當你需要在角色身上發掘某種特質或趨勢，往往就會引導出最好的主意。因此具體、新鮮感和有趣的即興演出意念，必須隨時隨地即時產生，要賦予每個演出者具體的背景和意圖。一切必須具體，並設法讓它在角色身上發揮完整的作用。這樣的即興演出一天一天做下去，就會令加進電影的「醬料」味道愈來愈濃郁，同時令工作變得像遊戲般精采有趣。而且，任何加進處境中的感官元素，像實際的食物、音樂或舞蹈，或角色之間的觸摸，全都會加強即興演出的感覺，令它的效果在演員身上保留下來，正

式演出時就能派上用場。

《教父》在一九七一年的第一次排演，地點在紐約鼎鼎大名的帕齊（Patsy's）餐廳一個隱祕的房間。這是各主要演員首次跟馬龍．白蘭度見面，當然大家滿懷期待，很興奮也很害怕，我也不例外。我把餐桌布置得像在家一樣，讓馬龍坐在一家之主的位置，艾爾．帕西諾（Al Pacino）在他右手邊，詹姆斯．肯恩（James Caan）在他左手邊，然後約翰．卡佐爾（John Cazale）在艾爾右手邊，勞勃．杜瓦（Robert Duvall）在詹姆斯左手邊。我請我的妹妹泰莉亞（Talia）給他們上菜，他們一起吃晚飯。飯後他們就開始以電影中家庭成員的身分互動，他們由此建立的關係，日後在電影拍攝的困難時刻就一直維繫著。我由此首次體會到食物是一種維繫力，讓即興排演能長時間不懈怠地進行。在後來的排演中，尤其是一大組人可能延續幾小時的即興演出，各演員會到其他演員的家把種種構想演練一番，我發現實際上準備和處理食物，譬如把冷肉切片從包裝拿出來，做成三明治然後一起吃，由此產生的感官記憶可在即興演出中發揮作用，其他像彼此觸摸、隨著音樂跳舞等，都有同樣效果。

我最成功的一次即興演出，是在二○○八年拍攝《家族秘辛》（Tetro）的過程中，當時在布宜諾斯艾利斯，我請全體演員參加一個變裝派對，他們不是從演員身分挑選

服裝，而是從所飾演角色的角度考量。派對裡有自助餐，還有樂隊表演。那幾小時裡產生的效果，對於演員融入角色發揮了極大作用，演員一個一個轉化為角色。事實上，我在這次排演中首次體會到，其實不是演員轉化為角色，而是角色轉化為演員。這說的可能是同一件事，可是演員是血肉之軀，角色則是精神現象，這個程序應該更正確的理解為角色進駐演員內心的一種作用。

我還記得金．哈克曼（Gene Hackman）告訴我的一個很有意思的故事，發生在他拍攝《霹靂神探》最初的幾個禮拜。當時他對於怎樣把角色演出來茫無頭緒，甚至嘗試戴一頂古怪的帽子，試做各種各樣的事，還是無法演活角色。就在一個寒冷的早上，他跑到為拍攝團隊提供餐飲的桌子，拿起一個甜甜圈泡進熱咖啡，咬了一口，隨即把甜甜圈扔掉。「他就是這樣。」那是背後傳來的聲音，原來是導演威廉．佛瑞金（William Friedkin），他一直在看著。之後哈克曼說，他就這樣掌握了角色。

在全體演員離開演員室前去舞台或攝影棚準備拍攝那天，我總是把工作時間往後拖，並延後吃午餐。當演員餓起來了，就會變得很焦慮，然後稍晚時分，也許遲至下午三點，在沒吃午餐的情況下，帶著大夥兒到攝影棚，那裡已經擺好了桌椅，我就指示他們展開一次長時間的大規模集體即興演出，每個演員都有其目的，並把某些空間

指定為某某的家或房間。

接著我指出那裡有幾個大型雜貨店購物袋，裝滿了冷肉切片、麵包和飲料等，並向大家解釋，他們得一起準備午餐，同時進行即興演出。當他們知道有東西吃了，就會大大鬆一口氣，很愉快地投入各種塑造角色的任務，他們根據所飾演的角色分工合作準備食物，一起聊天、互動、進食。從排演室轉移到拍攝場地的過程因而充滿樂趣，他們在這個即將展開拍攝的空間裡所經驗的一切，永遠不會忘記，因為一起準備食物和用餐令他們十分高興，記憶也就牢牢凝固下來。

劇場遊戲

這些遊戲是史波林設計的，我前面已提到了她寫的書。它們大部分是專注力的練習，還有跟人際等級關係相關的處境和遊戲。最重要的是，這些遊戲充滿樂趣，整天努力投入角色的演員（不管他們是否自覺）因此得以放鬆。每天做專注力的練習，還可以建立起注意力的一個焦點，並發展出一種意識，能預知其他演員將會做些什麼、說些什麼，當一個戲劇性或喜劇處境在眼前展開，這種能力就極有價值。

「聲音球」（Sound Ball）是開始時很易玩的一個遊戲。一組人圍成一個圓圈，然後我一邊說話，一邊假裝拍打一個彈跳著的球。我解釋我會把球拋向某人，那人就必須抓住它，再把它拋給另一人。我把球拋出時會發出某種聲音，接球的人要重複我的聲音；他把球拋給另一人時則發出另一種聲音。試過幾次之後大家掌握了要領，就可以迅速地把假想的球接住再拋出，同時發出恰當的聲音。然後我再加入另一個假想的球，他們要接住並拋出兩個球同時還要發出聲音，這可得認真集中精神了。接著我再加入第三個球。經過一段時間後他們便會相當熟練，在此同時，他們透過遊戲團結起來，並因為能成為一個熟練的組合而高興。遊戲可以一直玩下去；在其中一種變奏裡，發出的聲音要依字母順序，而第二個球所發的聲音則依反向字母順序。這時遊戲就變得困難了，但一組經過練習的演員是做得來的，當他們面對其他各種極需專注力的任務，也就可以勝任愉快。

至於人際等級關係的遊戲，背後的理念就是在大部分人際處境裡總是有一位首領，還有一系列次級領袖和他們的助手。一般人，尤其是小孩，都有一種第六感，能意識到誰有權力，而根據自己的等級地位對那個人做出不一樣的回應。「撿起我的帽子」（Pick Up my Hat）是其中一個等級關係遊戲。大家排成一行，每人戴上從衣帽架

挑選的一頂帽子。最前面的人是首領；遊戲有多種情節，其中一種是首領在售票處購票。售票員根據指示很不合作，最終首領發怒地把帽子丟到地上，並向助手（後面那個人）呼喊，要對方「撿起我的帽子」。助手則很憤怒地把自己的帽子丟到地上，向後面的人說同樣的話，然後撿起首領的帽子幫他戴上。這個程序整行的人一個一個做下去（我有一種理論能能解釋為什麼路上開車的人行為那麼不可思議：在那種處境裡，每個人在鋼鐵和玻璃圍繞的封閉空間，就覺得自己那一刻並非處身於一種等級關係當中，因此自以為能隨心所欲）。

劇本不論長短，我總是把它分為三幕。在排演階段，除了很多劇場遊戲、即興演出和其他臨時加插的喧鬧玩樂環節，我們會利用那些多用途桌椅，還有一些手提道具和衣物服飾，開始試演實際的場景。不久之後，就能夠不間斷地把第一幕從頭到尾試演一遍，然後是其他兩幕，直到排演階段結束。在離開安樂的演員室到攝影棚展開那個邊吃邊演即興演出的過渡程序之前，可以一口氣把三幕試演一遍。到了這一刻，演員就很自動地記得台詞，可以結合為一個整體把整部電影演出來了。

因為採用了這些辦法，在現場電影其後的拍攝步驟裡演員絕不會成為問題。他們這一組的人已經做好準備，受到鼓勵，把飾演的角色從多方面演練過，能夠不看劇本

演出整部電影。當然，這跟舞台劇的排演沒有什麼兩樣，但跟其他百分之九十九的電影比較，拍攝前的準備頗為不同；一般電影如果有任何排演時間的話，通常就是用來把演員送到指定地點就定位，並試著為每個鏡頭最終的演出和拍攝做些有利準備。我們所玩的劇場遊戲有數之不盡的變奏，演員都很喜歡參與。我發覺它們十分有用，有助於清楚表明一起排演的過程沒有什麼值得害怕，事實上，我們只是一起遊玩；我們的共同任務是困難而令人卻步的，卻帶著令人開心的玩樂元素。

就像水是由氫和氧構成，鹽是由鈉和氯構成，我也總是主張電影由兩樣同等重要的基本元素組成，那就是劇本的編寫和演出。不用說，這兩種元素都在排演室裡經過檢視、發展和改善。除了劇本編寫和演出以外，排演室裡就沒有什麼其他要處理的事了，我們的焦點自然是放在這些基本元素上。

4

器材和技術規格

這一章談器材和技術規格，我借用了美國電影攝影師協會（ＡＳＣ）深受喜愛的《美國電影攝影師手冊》（*American Cinematographer Manual*）的資料羅列方式。

攝影機

電影數位攝影的拍攝速率是每秒二十四格（24p，即二十四「依序逐行掃描影格」〔progressive frame〕，實際上是23.98p）；在美國，電視的標準拍攝速率則是每秒六十圖場（60i，即六十「交錯隔行掃描圖場」〔interlaced field〕，實際上是59.94i）。因此，大部分用於體育和其他廣播的器材，影格率跟電影是不一樣的。以每秒二十四格拍攝，能產生電影觀眾熟悉的電影效果，我認為拍攝現場電影設法做到這點十分重要。在奧克拉荷馬的工作坊，我們採用的紐泰克公司（NewTek）多功能導播機（TriCaster）兼容二十四影格的訊號，因此我們可以把所有攝影機的影格率設定為二十四。在洛杉磯的工作坊，所有四十部數位攝影機也都設定為這個影格率，攝影機的型號包括：

佳能（Canon）EOS C300

索尼（Sony）PXW- FS5及PXW- FS7

黑魔術現場攝影棚攝影機（Blackmagic Studio）

黑魔術微型現場攝影棚攝影機（Blackmagic Micro Studio）

為了彌縫電影攝影機（均為24p）跟EVS重播伺服器和整體廣播環境（60i）之間的速率差異，我們把每部攝影機的訊號從24p轉換為60i，使用了四十台黑魔術公司的「兆能速」（Teranex Express）影格率轉換器，也就是每部攝影機都連上一台轉換器。

鏡頭

沒有什麼比鏡頭對攝影的美感和品質產生更大影響了。我們的其中一些攝影機（譬如黑魔術公司的）容許我們用轉接環接上C型接口（C-mount，即電影鏡〔cine lens〕接口）的鏡頭；因此在洛杉磯我們可以使用校內原有的一批珍貴老鏡——波萊克斯（Bolex）十六公釐平面（定焦）鏡頭。這帶來了獨特的「古董」電影味，同時有較高感光速度，而且影像的邊緣看來比較柔和舒服，不像現代鏡頭給人過分銳利的感覺。

視訊混合器

我們的視訊混合器（video mixing board）是ＥＶＳ公司一部早期生產階段的快速配置ＤＹＶＩ切換台（switcher）。這種新產品在洛杉磯的工作坊首次肩負重任。擔任軟體主設計師的其中一位原初研發人員，從德國遠道前來協助調整各種設定，量身訂作編寫電腦指令並開發新功能，確保它能做到我們要做的事。它基本上就是仿效標準視訊混合器的電腦，透過程式設定，可以發揮巨大功能以應付我們的各種需要。我們有四十部攝影機，有來自三台ＥＶＳ公司ＸＴ３型號重播伺服器的十四道視訊流（video stream），還有來自非線性剪輯系統（nonlinear editing system）的另外兩道視訊流，因此我們要追蹤大量預覽視訊流（試想像影像電視牆上布滿了六十六個縮略圖）。

ＤＹＶＩ切換台可以透過程式設定設立一個「故事模式」。在這個模式裡，每個場景經調整後可儲存為一個舞台般的布景。我們可以透過調整每個舞台布景的多畫面處理器，在其中呈現特定攝影機或重播伺服器的影像。我們量身訂作的ＤＹＶＩ設定使用兩台多畫面處理器輸出的訊號，讓其中一台處理器呈現使用中的布景，另一台處

理器呈現下一個布景。利用德國研發人員編寫的聰明程式，使用中的處理器螢幕背景呈紅色，預覽的處理器螢幕背景則呈灰色。拍攝第二個場景時，它的螢幕背景顏色便轉為紅色；同時我們的技術總監會透過程式設定，在另一台處理器上把特定攝影機或重播伺服器的影像呈現出來，作為第三個場景（下一個場景），它的螢幕背景呈灰色。

所有這些器材都可以租用或購買。

在一九九○年代中期，經由數位設計（Digidesign）等公司的研發，混音器（sound mixing board）發展成為以電腦為基礎的介面和控制面板。以往專門的混音器十分昂貴，也只有一種用途，現在都被新的電腦化系統取代了，電腦系統在操作上也模仿舊式混音器，控制面板上有指定用途的滑桿和等化器（equalizer）按鈕等，這都是混音人員原來就熟悉的。業界標準的電視切換台已全面數位化好一段時間了，但一般是使用專屬硬體的，DYVI則是軟體為本的電腦系統，能透過程式設定發揮極大彈性，我的第二個工作坊在這方面進行了全面試驗。這個系統的軟體主設計師和開發員尤根·歐布斯特菲德（Jürgen Obstfelder）跟我們一起工作一段日子，給我們的技術指導泰瑞·羅茲克（Teri Rozic）提供操作指導，還花了兩星期跟她一起（technical director）泰瑞·羅茲克告訴我，如果使用業界標準的混合器軟體，因應我們的需要編寫新的軟體指令。泰瑞告訴我，如果使用業界標準的混合器軟體，

我們這個試驗計畫根本沒有可能實現。某些業界標準的切換台也可以用程式控制多畫面處理器的輸出，但沒有DYVI切換台那麼多可調整的多畫面處理器功能。視訊混合器具備這些可調整功能以應付現場電影的特別需要，在我看來是必需的，儘管這表示一切要倚賴一個以前從未正式使用過的混合平台。

我們使用的一些設定，可以因應特定場景，把相關現場攝影機和重播伺服器的訊號或視訊流呈現給導演，並隨著新的場景即將到來而不斷轉換。此外技術指導的很多其他任務，像去除背景嵌入（chroma key）和輸入／輸出訊號的路由傳輸（routing），全都是在這個平台上組織起來，它的功能和速度在標準平台上是無法達成的。

跟尤根和EVS公司的合作使我想到，是否可以特別創造一個系統，在現場電影實際演出之前的準備階段就早一兩步發揮作用，這可能讓整個程序進一步簡化。這個系統基本上可以支援現場電影整個製作過程，甚至在編寫劇本和分鏡腳本的階段就投入服務。

我開始考慮跟EVS公司接洽，希望能創造這樣一個系統，配合新的DYVI切換台天衣無縫地運作。它的其中一項功能，是把劇本的內文整合到跟剪輯的時間軸同步，從而在排演階段就可以透過劇本內文在文字處理器的移動下，對影像和聲效的剪

輯起著引導作用。剪輯助理會把劇本內文跟台詞和動作聯繫起來，並用音樂拍子記號註明整體節奏；這項任務有點像早期電影把毛片（dailies）跟音效同步配對起來。這項任務一旦達成之後，當你把一組內文移到劇本另一個地方或把它刪掉，就能馬上決定影像和音效（或其中一者）該放在剪輯時間軸的什麼地方。節奏的時間軸也由始至終跟著移動，就像音樂的樂譜一樣。這樣，節奏單位像小節、節拍等就能隨著文字，精確地決定經剪輯材料的時間順序和長短，使得所有元素（不管是否經過了剪輯）都同步。

5

場景和地點

我相信，任何一部電影都可以在風格、形式或分類上透過現場電影重新演繹。當

我聽說美國國家廣播公司宣布將會拍攝《軍官與魔鬼》（A Few Good Men）的現場電視

版，我心裡尋思，很好，那是一個軍事法庭的故事，具備法庭戲（courtroom drama）

的種種統一性，用舞台劇形式演出，再用電視的攝影方式（配合上大型高架燈光系統，

使用變焦鏡頭拍攝某些必需的畫面）把它呈現出來，實在再理想不過了。這跟《金池

塘》的某次現場製作相似，採用複雜的固定布景，舞台劇表演方式，加上傳統經典式

電影鏡頭處理，結果看來像典型的電視製作。如果我有機會挑選一個題材拍攝現場

電影，我所拍的將會是幾乎無法用現場電視劇來呈現的，也許是《阿拉伯的勞倫斯》

（Lawrence of Arabia）一類的大場面製作。顯然這樣一部規模宏大的電影會把現場電影

的可能性推演到極限（假設那能夠拍得成）。但不管電影規模多大，起步方式都一樣，

也就是首先根據要拍的鏡頭，把分鏡腳本設計出來，然後再考慮怎麼把它拍出來。

當然，這樣的事前構想講求謀略。如果你拍攝《阿拉伯的勞倫斯》，不能期待攝

製期間一直有沙漠遊牧民族的駱駝牧養人在現場候命，聽著對講機，等待你發號施令

——「把駱駝牽過來！」駱駝的鏡頭可能事先錄影下載到EVS重播伺服器，做好插

入播出的準備。這就難免引來爭論，聲稱現場電影不是真的全部現場演出。事實上它

確實不是。說到底，現場電影其實是把很多來自現場攝影機和錄影伺服器的片段像玩雜耍一樣串連起來，一切看來像是即時演出，實際上各種片段可以隨意選用，說不定一秒半秒後又重現。此外還有電視播放體育節目所用的「片段集錦」（the package），就是把一些EVS錄影片段集合起來，往往是比賽期間經粗略剪輯提供導播採用。以現場電影的線上即時演出來說，就有一些預先剪輯好的片段系列可以插入使用。

這是欺騙觀眾嗎？在我看來，問題在於最終的製作有多大百分比是真正現場演出。最近《火爆浪子：現場版！》（Grease Live!）登場，可說是近期現場音樂劇最精采的代表作，更多是以電影版而非舞台劇版為藍本。它在美國全國不同地區播放有時區上的差異，我們在加州看到的，是紐約現場演出並即時轉播的原版的「錄影」。事實上，原來的即時轉播有幾分鐘失去聲音訊號，用下雨敷衍過去，但三小時後在西岸播出就改正過來了。對我來說，預錄而存放在EVS的鏡頭和系列鏡頭是現場電影的一部分，就如某些演出的鏡頭是經典紀錄片的一部分。

自羅伯特・佛萊赫提（Robert J. Flaherty）一九二二年的《北方的南努克》（Nanook of the North）這部經典之作以來，從來沒有一部紀錄片不在報導式片段以外加插演出鏡頭。當佛萊赫提在拍攝因紐特（Inuit）原住民生活實況那些如詩似畫的片段時，我

肯定他會跟紀錄片的主角南努克說：「走到那個冰上釣魚洞釣一條魚上來，我們會先把魚掛在魚鉤上。」所有藝術都有矇騙成分。就如佛萊赫提所說：「有時你要撒謊。你往往要把一件事情扭曲，才能捕捉到它的真正精神。」包含著一些演出鏡頭，對偉大的紀錄片絲毫無損。加插一些EVS錄影片段也無損現場直播棒球賽的現場性，同樣道理，它不會因而減損現場電影的藝術價值。現場電影的組成原則，容許若干百分比的製作來自其他源頭、其他管道或其他方式。

我從兩個現場電影工作坊的實驗，所得的印象就是那像在玩雜耍，把數百個橘子拋到空中，透過技巧、策劃、運氣以至幻術，讓它們一一在預定位置落下。電影本質上就是透過很多影像和聲音的複雜組合而創造感情和智性上的衝擊。不管這些元素是在正常電影製作下歷經多個月以至多年剪輯組合，還是像現場電影捕捉活生生的演出，它的藝術表現和對觀眾產生的效果，決定因素在於製作者在演出上能做到多漂亮。

我已澄清了，根據我的定義，現場電影是由若干百分比的真正現場拍攝，加上一籃子可在演出中插入的預錄和預先剪輯好的成分所組成，接下來我要談場景和地點的問題。

鏡頭創作

鏡頭創作涉及場景的處理問題，以及多大程度上景物或影像是預先錄影的。在全體演員透過前面討論的辦法恰當地排演過並做好準備後，接下來就必須把鏡頭創造出來。當然，如果你喜歡，你可以跟一位或一組分鏡腳本編寫員合作，我在一九八○年代早期為《舊愛新歡》（One from the Heart）一片做準備工夫時，把這個程序稱為「視覺化預覽」（pre-visualization）。（有人反對這個名稱，質疑說，「怎麼能有視覺化預覽，不是叫視覺化〔visualization〕就好了嗎？」）我不曉得為什麼這個用語很多年後還在使用，一次我到皮克斯動畫工作室（Pixar）參觀，他們問我：「要不要看看視覺化預覽室？」我就覺得原來的想法獲得肯定了。編寫分鏡腳本是一個很花錢的程序，皮克斯和其他立體動畫電影的成功創作者，往往要花多年創作、剪輯、重新構思及反覆修改它們所製作電影的分鏡腳本。簡單地說，視覺化預覽程序中的分鏡腳本，就是講述故事和實際取景的一連串鏡頭的規劃。

看待現場電影的其中一種方式，就是把分鏡腳本的每個圖框設定在某個布景，而演員演出各個場景時，要從一個布景跑到另一個布景。這跟實際演出的情況相差不遠。

在分鏡腳本的動作化過程中，實際上不是先創作了布景再根據布景的邏輯嵌入演員的動作，而是一開始就設想要拍的鏡頭，很自由地利用布景的邏輯配合鏡頭的需要。

在奧克拉荷馬的工作坊裡，我打算專注於燈光問題，因此決定基本上不用布景。布景是很花錢的，電影的布景尤其要很仔細。我可以在不要布景的情況下，善用經費來嘗試了解鏡頭的創作，因此我專注於燈光。

我安排了一些布景元素，像一扇門、一面窗，還有服裝和家具，布景基本上只是偶爾用上一塊黑色布簾或薄紗，甚至是空白的空間。最初我以為拍出來的效果就像拉斯·馮·提爾（Lars von Trier）二〇〇三年的《厄夜變奏曲》（Dogville），電影中整個村落用一個地面和一些家具來代表，造成怪異效果。可是我發現，雖然我的布景像《厄夜變奏曲》一樣沒有牆壁，結果看來卻很不一樣。這是因為燈光的關係。《厄夜變奏曲》故意透過燈光顯示並無牆壁的期待效果，而我們在工作坊裡卻利用燈光使得沒有牆壁的地方看來漆黑一片。

我決定從地面亮起燈光，而高架照明系統的燈光經過包覆柔化（使用束光筒〔snoot〕）：五成的燈光來自高架系統，四成來自地面的電影燈和投射，一成來自場景內實際燈光（布景裡的燈具和其他固定照明設施）。我們買了十來支發光二極管

（LED）電影燈，可以輕易移動，所用的電池是先前的電影製作剩下的。這些電影燈加上布景裡實際的桌燈和立燈，還有上方幾支透過束光筒往下聚焦發出柔光的燈，提供了電影風格的感覺。那些新的電影燈可以根據地面上的記號輕易從一個場景移往另一個場景，因為它們不用拖著電源線。

由於我們使用感光速度高的定焦鏡頭而不是電視那種長長的變焦鏡頭，在光線亮度較低的情況下就足以感光，拍出來的氣氛和色調相當漂亮，有很多明暗對比甚至黑暗的部位，這是電視主管絕不容許的。事實上，電視的畫面效果，很大程度上是由於來自上頭的命令只容許很亮的、整體平均的照明，而且主要是拍攝特寫，這跟電影手法背道而馳。如果由我來當電視連續劇的導演而握有一定權力，我會把一半的燈關掉，創造更具電影效果的畫面。但這是主管不容許的。而且，以肥皂劇的一般剪接方式來說，總是從開頭明確交代地點的建立鏡頭（establishing shot）馬上轉移到特寫鏡頭。

在二〇一五年，我花了點時間參觀哥倫比亞廣播公司電視城（CBS Television City）多個節目的排演和錄影，包括《不安分的青春》（The Young and the Restless）、《與星共舞》（Dancing with the Stars）和《深夜秀》（The Late Late Show），還有國家美式足球聯盟（NFL）的直播。某次當我參觀一部電視劇的錄影，我建議整個場景持續主鏡

頭的畫面，因為下一個場景就會有特寫，可是他們說那是不容許的，因為不符合那個節目的風格。有趣的是，男性囚犯是《不安分的青春》這類長篇連續劇的最忠實影迷之一，而他們就喜歡看到照明平均的畫面，還有很多的特寫以及髮型漂亮的女士。如果跟這種方程式有什麼不同，影迷就會大失所望。

我從奧克拉荷馬工作坊的實驗領悟到，透過各種燈光變化，鏡頭可以營造一種真實感，拍出來的效果跟《厄夜變奏曲》那種整體看得通透的影像不一樣，而是一種不同風格的更分明的電影鏡頭，儘管其中只有很少布景元素，像一塊床墊、一張餐桌、一扇門和其他一點兒道具，觀眾卻不大察覺事實上沒有什麼布景。

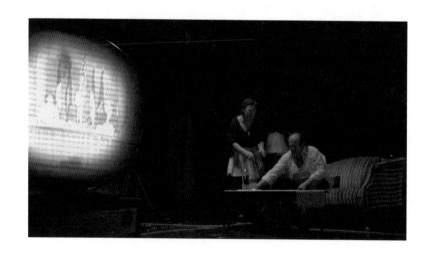

第二個實驗工作坊

當我策劃第二個在洛杉磯舉行的實驗工作坊，我列出了一些要解決的問題。特別是如果有布景的話情況會怎麼樣？如果受到了經費限制（具景象的布景十分昂貴）又怎麼樣？這是我需要的一些必備物品：

■ **模組式布景**：一些可構成布景的模組零件，在創作鏡頭有需要時可以輕易拖到合適的地方。

■ **電子影像螢幕**：使用LED螢幕或其他電子螢幕，把景象元素隨時加插到已預先設計、攝製或繪畫的布景中。這是往日電影所用的透光背景（Translight）螢幕的現代版：它基本上是一幅大型透明照片，可以整合到布景中，譬如用來呈現窗外的風景。

■ **數位布景**：大型動作片像《星際大戰》（*Star Wars*）等，可以在電腦上建構布景，然後實際拍攝演員演出時用綠幕透過去除背景嵌入技術把它整合到鏡頭裡。這個程序一般要求拍攝場景的攝影機靜止不動。可是如果攝影機移動了，又或在極端情況下是手持的攝影機（這是當代電影流行的拍攝方法），那就需要一個複雜的動態控制

電子系統。它的做法是透過三角定位把攝影機鎖定在天花板或牆壁的幾個位置，這樣攝影機移動時，綠幕上的影像便跟著移動。這是很講求技巧和很花錢的做法，因此在工作坊裡我避免採用它，在使用綠幕時不移動攝影機就是了。可是如果經費局限不那麼大的話，就可以同時使用電腦衍生的影像而又讓攝影機自由移動。

由於費用的問題，我決定不採用LED電子螢幕作為現代版本的透光背景螢幕。

但我希望未來能在這方面探索，其中一個原因在於，使用這種電子螢幕而非綠幕，容許攝影機更多的移動自由，甚至容許使用手持式攝影機。LED螢幕的價格正在迅速下降，如果你有留意我們家裡用的平面電視就知道了，而現在已經有了新的技術，像樂金電子公司（LG Electronics Inc.）的有機發光二極體（OLED），電子影像極其漂亮，能顯示真正的黑色和鮮豔的色彩。

在洛杉磯的工作坊創造模件式布景時，我受到了愛德華·戈登·柯雷格這位二十世紀初走在時代先端的劇藝家啟發。他是優秀英國女演員艾倫·泰瑞（Ellen Terry）的兒子，最初也是個演員，後來成為當時首屈一指的創新布景設計師。在從寫實式布景出走的潮流中，他和其他卓越的藝術家像阿道夫·阿庇亞（Adolphe Appia）這位舞

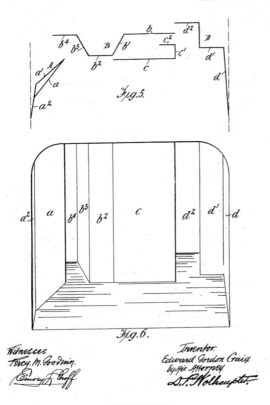

Fig.5.

Fig.6.

Witnesses.
Percy M. Goodwin.
Emory L. Groff.

Inventor.
Edward Gordon Craig.
by his Attorney
D. S. Wolhaupter.

COLUMBIA PLANOGRAPH CO., WASHINGTON, D. C.

（柯雷格專利權申請書其中一頁）

台燈光和舞台裝置奇才，透過想像創作了具複雜氣氛和色調的抽象布景，更切合當時的舞台製作，不管那是新作還是莎士比亞的作品。柯雷格發明了一種具專利權的可移動並可摺疊的聰明布景系統，可以拼合成數之不盡的組合；與燈光的投射和陰影配合，它們可以在舞台劇演出中帶著戲劇性且有效地運用。柯雷格把這個發明概念賣給莫斯科藝術劇院（Moscow Art Theatre）和其導演康斯坦丁・斯坦尼斯拉夫斯基（Konstantin Stanislavski），這些布景板在該劇院一九一二年演出的《哈姆雷特》（Hamlet）中使用。對這種布景板有如下一段描述：「戲劇界一個一直流

傳的迷思聲稱，這些布景板並不實用，在第一次演出中就塌了下來。這個傳說可以追溯到斯坦尼斯拉夫斯基《我的藝術生活》（My Life in Art ：一九二四年）的一段文字；柯雷格要求斯坦尼斯拉夫斯基把這個故事刪掉，而後者也承認，那次意外只發生在一次排演期間，最終並向柯雷格提供一份宣誓聲明，表明那次意外的發生是由於舞台工作人員的失誤，而不是布景板設計的問題。」* 柯雷格後來把這種布景板賣給愛爾蘭都柏林艾比劇院（Abbey Theatre）的葉慈（W. B. Yeats）和葛雷戈里夫人（Lady Augusta Gregory），在那裡成功地使用了多年。

當時我想，也許這些模組式中性牆板可用作洛杉磯工作坊的布景。它們可以輕易移動，也可以正反兩面摺疊，一組布景板就可以形成一個在拍攝上具無限可能性的迷宮。在現場演出中它們有特別的挑戰，必須要能夠很輕易地移動。但我喜歡的一點在於，在創作影像時它們可以隨意滑動，從鏡頭裡進進出出。如果我要這裡有一面

＊ 引錄自：克里斯托佛・因尼斯（Christopher Innes）著，《愛德華・戈登・柯雷格》（Edward Gordon Craig），「透視鏡下的導演」（Directors in Perspective）系列，劍橋大學出版社（Cambridge University Press），一九八三年。

窗，那裡有一扇門，或想有樓梯從某處伸出，可以很容易用活動布景板做出來。我們先架起了好幾個單位的這種布景板，跟柯雷格原來的構想十分近似，然後再加入更多的，有門有窗（一面是室內看到的窗，一面是戶外看到的窗），結果共架起了二十九個單位。這些布景板加上布景用的簾子和道具，就是洛杉磯工作坊全部的布景了。

我先前按比例做了柯雷格這種布景板的縮小模型，底部裝上小磁鐵，規劃設計時就可以把它們放在一塊金屬底板上移來移去。

這些顏色中性、近乎白色的布景

板，憑著可打開可摺疊的板塊，可構成無數可能性，提供很多場景組合。

它本質上就是一個迷宮，但由於可以兩面開闔，容許演員進進出出，也讓攝影機隱藏其中，而只要把板塊翻一下就可以很快構成新的場景。因此柯雷格這項專利發明滿足了我在模組式布景方面的需要。當然，有很多方式可以把投影和照明元素投射在這些近乎白色的牆板上，因而可以營造很多不同的質感、格調、光影效果和氣氛。你可以說，我們使用柯雷格的布景板，結合了阿庇亞式舞台效果（在景物上投射影像和幾何圖像）。我們有一個可摺疊並可輕易旋轉的迷宮式布景，

能夠衍生出數以百計的布景，還能利用投影、陰影和其他效果區分不同的布景。

我的劇本《遠方幻影》（*Distant Vision*）曾進行一次真實商業製作，它的布景是一九二〇年代一間廉價公寓，我原本可以在布景板上加裝壁紙效果並添加其他細節，作為公寓裡一個派對的布景，但在這個實驗工作坊裡我沒這麼做，因此那些布景板可在其他場景使用。此外，寫實效果看來是可行的：譬如欄杆的陰影，外來的燈光，或磚和石的質感等，這些潛在可能性都可以一試。還有另一種可能性：這些布景板可以像一般布景那樣賦予陳舊感或加上其他質感，同時保留模組式功能。

鏡頭拍攝

然而很快就會清楚看到，儘管那些靈巧的摺疊式布景板和牆板能讓你巧妙地把其他攝影機隱藏起來，而且儘管主鏡頭的構圖可以很理想，還能沿著同一視線軸拍得第二個以至第三個鏡頭，可是最終拍到的鏡頭很多還是有所妥協。最佳的反方向鏡頭，甚至是特寫，都不能從焦點對準場景的那一組攝影機即時拍到，原因很簡單，你不能讓拍攝這些鏡頭的攝影機變得隱形。結果就是好些鏡頭儘管可用，卻不是我期望中最

如果你的故事需要海灘或其他特殊地點的景色，無法透過舞台幻術、透光背景、數位移動式影像或去背嵌入假造出來，那該怎麼辦？即使在好萊塢的黃金時期，電影製作人也總是試著盡可能多拍各種景象，不管是在攝影棚內外拍攝布景，還是到外面實地取景。每家製片廠都設有龐大的圖片庫，可以由此研究或創造世界各地任何時代的景物。他們認為，不能在製片廠內架設的場景，就要派出另一組人花幾天或幾個星期實地拍攝。製片廠都有巨型戶外布景場，可架設大型戶外布景，這是肇始自大衛‧葛里菲斯（D.W. Griffith）《偏見的故事》（Intolerance）一片的傳統，這種大型戶外布景從一九四〇到一九五〇年代一直在使用。好萊塢拍電影的方程式是簡單而有效的：

在製片廠架設室內或戶外布景，大部分拍攝工序就可以在製片廠內完成，如果花巨資請得的主要演員在排期和其他條件上無法控制，這樣做就更是穩當。剩下來寥寥幾個鏡頭可以派第二拍攝團隊到遠處實地拍攝，有時由替身穿上明星演員的戲服來拍就行。

這往往可以在幾星期內由很少幾個人完成，而且都不是薪水很高的人員。好萊塢這種方程式是現場電影可採用的辦法。可是現在有跨越全球的近乎即時的通訊模式，因此也有其他解決辦法。比方說，製作單位可以來自某一個甚至兩三個遠處地點，而導演和他的團隊則留在控制室。毫無疑問其他的技術性解決方法會出現。說實在的，在一

個數位媒介裡任何事都有可能，只是視乎你的概念如何和經費多寡而已。

一九六四年，我很榮幸獲邀在廠方人員驅車導覽下，參觀二十世紀福斯製片廠（20th Century Fox Studios）的戶外布景場，他們正在拆卸戶外背景場，準備在那裡興建世紀城購物中心（Century City）。那是令人興奮無比的經驗；一路上我目睹了《聖女之歌》（The Song of Bernadette）和《聖袍千秋》（The Robe）等電影的大型背景。在整個好萊塢，你都可以找到戶外背景場上令人讚歎的此類大型背景建築。而錄音攝影棚（studio soundstage）架設的布景往往同樣令人歎為觀止。雖然我必須承認，當我還是二十五歲的製片人時，曾對華納兄弟公司（Warner Bros.）很不滿，當時我拍攝的《彩虹仙子》（Finian's Rainbow）由於經費薄弱，雖然有巨星佛雷‧亞斯坦（Fred Astaire）和佩圖拉‧克拉克（Petula Clark）、湯米‧史提爾（Tommy Steele）聯袂演出，但我要求到肯塔基州的真實菸草種植地點取景卻未獲首肯。結果我被迫在《鳳宮劫美錄》（Camelot）一片經改造後的室內和戶外布景裡拍攝。

當你需要昂貴的、具異域風情的景色，問題該怎樣解決，答案很簡單：如果你有充足經費，不妨實地取景；要不然你可以把鏡頭預拍下來，其後再剪輯並在現場攝製時插入，甚至可以透過衛星轉播讓遠方取景插入現場製作，又或者跟攝影棚內現場拍

6

前景多糟糕：威斯康辛州麥迪遜拍攝記

加州州長傑瑞‧布朗（Jerry Brown）是我的朋友，也是我哥哥奧古斯特‧佛洛伊德‧柯波拉（August Floyd Coppola）的同事兼朋友。我刻意寫出我哥哥的全名，因為我自己的名字實際上是他名字的**翻版**。我總是很喜歡他整個名字看起來的感覺，因此我模仿他，總是使用「法蘭西斯‧福特‧柯波拉」整個名字。總而言之，我們兩兄弟都跟布朗州長交好，基於這個緣故，當他問我能不能為他一九八〇年參選總統拍攝一部宣傳片，我就答應了，而我認為應該採用現場直播方式。結果這成為我整個電影生涯中最尷尬、最災難性的一次經驗，雖然它也在很大程度上代表了我對電視的觀感，尤其是現場電視。

《前景多美好》（*The Shape of Things to Come*）是現場政治秀的一次早期試驗。本來的想法是讓布朗現身威斯康辛州麥迪遜市的州政府大樓前，透過現場電視發表演說，並在他說話時用影像呈現他談到的美國願景和夢想。當然，我們的預算十分有限，而我也從來沒做過類似的事。我跟麥迪遜一家電視公司接洽，安排租用一輛拍攝用的卡車，可以容納我們所租的五至六台攝影機，以及攝影機的操作員和必要的相關工作人員。我跟布朗一起商量過他的措詞用字。我讓他穿上一件適合當時天氣的風衣（那是三月），然後我搜尋了好些補充材料，包括《劃過平原的犁》（*The Plow That Broke*

the Plains）一類的電影（該片是培爾・羅倫茲〔Pare Lorentz〕一九三六年的紀錄短片，裡面有美國農田的精采畫面），這樣我就可以一邊用鏡頭展示布朗站在一大群前來支持的民眾面前，一邊隨機插入這些補充材料。

一如往常，我把整個大秀做得有多困難就有多困難，打算在現場電視中利用撼動人心的影像，給布朗所說的話帶來相得益彰的效果，同時使用去背嵌入技術（布朗背後有一塊布幕）讓他現身種種影像面前，給他提出的樂觀願景營造強烈印象。我把資料性材料準備好了帶到威州，把它們裝載到租來的那輛卡車的設備裡。我又準備好一架裝上攝影機的直升機，要拍攝一個令人驚歎的場面：背景是燈光照射下的州政府大樓，前方有一個講台，這是很理想的景象，布朗看來像是已當選總統，對著興奮的人群說話；過程中布朗踏出州政府大樓，看來一副總統風範。那座大樓起著映襯作用：它是威州參眾兩院開會的場所，也是威州最高法院和州長辦公室所在，象徵大權集於一身，在形象上可以代替首都華盛頓匯集了最高權力的政府建築。穿上風衣的布朗，迎著寒風在彩旗飄揚下走向講台。我的意圖是盡量利用戶外寒風颯颯的情景營造效果，在當時這是少見的政治形象塑造方式。

我向來愛做的一件事，就是把一個意念推到極致，甚至不惜冒險逼近失敗邊緣，

由此領悟什麼是我能做或不能做的。這次利用現場電視達成政治宣傳目的，我也秉持同樣意圖，要看看能推到什麼極限。事實上，我卻把事情推到了能力範圍之外。

在卡車裡，正要開始現場直播的一刻，我發現眼前的情景令人吃驚：現場那些租來的攝影機的預覽螢幕上，所有影像一模一樣。每部攝影機鏡頭都向著地面，顯示的是一個人的雙腿和雙腳。我情急拚命地透過對講機吩咐攝影師把鏡頭抬起來，調到我先前跟他們談過的角度。可是對講機失靈。卡車的操作員試著把對講機的電源接通，但螢幕上的影像始終如一，只看到攝影師的腳。時間一秒一秒的過去，我們正在現場直播。

在布朗走向講台的時候，我切換到直升機俯瞰所見大群民眾的鏡頭，可是下一步

THE SHAPE OF
THINGS TO COME

GOV. EDMUND G. BROWN JR.

FRIDAY (MARCH 28th) 6 PM
WISCONSIN STATE CAPITOL

OUTDOORS
A LIVE TV EVENT

DIRECTED BY FRANCIS FORD COPPOLA

!!!COME!!!

PAID FOR BY BROWN FOR PRESIDENT COMMITTEE

沒有其他鏡頭可以切換。最後，儘管對講機依然失靈，我看到其中一個攝影師把鏡頭聚焦於布朗，同時其他攝影機仍然奇怪地只對準攝影師的鞋子。演講開始了，我情急之下拚命地試著向其他攝影師的耳朵發出訊息，讓我能有其他鏡頭可以選擇，可是這些鏡頭卻不曾出現。由於沒有其他鏡頭，我只好播放《劃過平原的犁》，把那些撼動人心的美國景象呈現出來，並決定請卡車上的人員把布朗的影像重疊在其上。結果畫面看來像是來自火星，去背嵌入產生扭曲效應，在布朗的影像上造成不尋常的怪異效果。對講機的功能始終沒有恢復，我竭盡全力呈現最佳畫面，結果卻可能是歷來最怪異的政治演講。我記得這次拍攝完畢後我曾發誓，此後如果再沾手現場電視，要找一輛萬無一失的攝影車，而尤其重要的是，一個運作無礙的對講系統。

值得一提的是，直播結束後，布朗十分寬宏大量；也許他沒察覺到那是怎麼的一團糟。事實上，他親切極了，多年後當他在二〇一〇年再度競選加州州長，他和他多才多藝的妻子安妮·葛斯特（Anne Gust）來找我，問我能不能再次幫他宣傳政治理念。我總是非常感激他沒把第一次現場電視宣傳的糟糕結果的帳算在我身上。

當這次的經驗告一段落，我後來決定，《舊愛新歡》一片要以現場電視方式拍攝，

由於那次租用的攝影車和拍攝團隊連番失誤的記憶猶新，我毅然自行打造一輛拍片用的卡車，在我新成立的西洋鏡製片工作室（Zoetrope Studios）使用。我選用了一款具動力系統的客製化風流（Airstream）銀彈艙露營車，這款車他們只造了兩輛，另一輛屬於美國國家航空暨太空總署（NASA）。

我還記得我如何興奮地看著這輛車搭配了全副裝備（一九八三年《小教父》〔The Outsiders〕一片的拍攝團隊把它命名為銀魚〔The Silverfish〕），駛進我的新製片廠，一路高聲播放著〈女武神的飛行〉（Ride of the Valkyries），那是華格納的《女武神》（Die Walküre）第三幕凱旋的音樂，也是我的《現代啟示錄》的配樂。

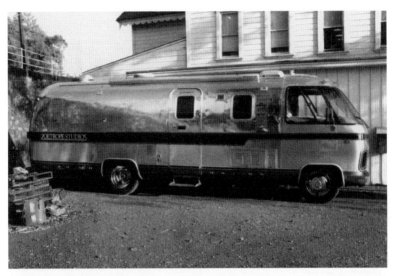

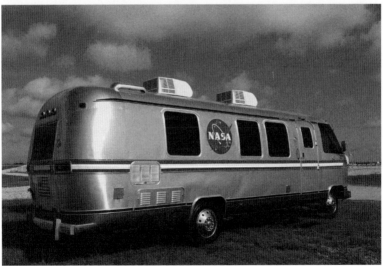

7

《舊愛新歡》的教訓

《舊愛新歡》一片的拍攝意圖和拍攝過程是個有趣的故事，臨近攝製前我所做的一個決定，成為了我這漫長生涯裡少數憾事的其中之一。但那次決定讓我有所領悟，後來在奧克拉荷馬和洛杉磯的兩個工作坊裡我仍受到了它的影響。

一九八〇年代初我開始構思這部電影時，《現代啟示錄》正在上映，影評人的反應令我覺得不可思議。《時代》（Time）雜誌的法蘭克・李奇（Frank Rich）在影評裡把它稱為「這十年來好萊塢最不尋常的愚昧之舉」。這部電影在好萊塢的全景穹頂戲院（Pacific Cinerama Dome Theater）首映，喬治・盧卡斯（George Lucas）和我在首映禮進場時，也知道《阿拉伯的勞倫斯》的成功不可企及，儘管影評毀譽參半以至偏於負面，還是有不少觀眾入場觀賞。該片在一九八〇年贏得奧斯卡獎兩個技術獎項*；但最佳電影獎輸給了《克拉瑪對克拉瑪》（Kramer vs. Kramer）。由於我是《現代啟示錄》的主要貸款擔保人，它的製作費用超出預算約三千二百萬美元，當時的利率高達百分之二十一，看來我在財務上要完蛋了。而且我覺得我的藝術名聲會受損，先前被認為非常成功的一系列作品，像《巴頓將軍》（Patton）、《教父》、《對話》（The Conversation）、《美國風情畫》（American Graffiti）和《教父第二集》，看似無以為繼了。

《現代啟示錄》起初找不到願意貸款支持的人，而我在先前的電影裡發掘並曾合

作過的演員，沒有一個願意在這部電影裡演出，最後馬龍・白蘭度同意參演，條件是周薪一百萬美元，並可獲得百分之十一點五的毛利。我還記得曾開車到加州的馬里布市（Malibu），跟史提夫・麥昆（Steve McQueen）展開了連番有趣對話，結果他很遺憾地跟我說，不能離開家庭那麼久，無法參與演出。

了解我對《現代啟示錄》的感覺有助於說明問題，不管在財務上還是藝術上，這部電影是令我最為卻步、最害怕的一次經驗。顯然我像神話中的伊卡洛斯（Icarus）飛得太接近太陽了，也許是幾個月，也許是幾年後，早晚會遇上重大的終極挫敗。由於心裡這樣想，我覺得說不定我可以很快地拍一部別種類型的電影，萬無一失的既具娛樂性又廣受歡迎，這樣當《現代啟示錄》最終毀滅性的失敗來臨時，這部新的電影就可以把我拯救出來。於是我開始構思一部喜劇，甚至是歌舞片形式的喜劇，這種形式的電影在當時不被看好。

某天我在洛杉磯機場碰上一個叫阿米恩・伯恩斯坦（Armyan Bernstein）的年輕男

★ 維多里歐・史托拉洛贏得最佳攝影，華特・默奇（Walter Murch）、馬克・伯格（Mark Berger）、理查・貝格斯（Richard Beggs）和納森・博薩（Nathan Boxer）贏得最佳音效。

子，他高大黑髮，外表俊朗，上前問我要不要看看他的劇本。這是經常發生在我身上的事，而由於我最喜歡把自己看成是作家，所以總是對別人寫的東西沒興趣。

他的劇本名為《舊愛新歡》。故事發生在芝加哥，所講的大體是作者自身的經歷：有關他和他所愛的女孩，他最後怎樣失去了她。我喜歡愛情故事的想法，尤其是愛情喜劇，但我要拍的是歌舞片。我相信現在是時候該重新回到這種一度在好萊塢令人喜愛的電影形式，它就像西部片一樣，是你根本無法跟製片廠的人談論的，他們老是在找最近大賣的電影那類東西，任何其他事通常都是禁忌。

當時我和年輕的家人們住在舊金山。我在舊金山北灘的歷史建築哨兵大樓（Sentinel Building）頂樓有個漂亮的辦公室，也取得了該區好些建築物的所有權，包括了別具特色的福斯小戲院（Little Fox Theater）。我擁有一份週刊──《城市雜誌》（City Magazine），我尚餘的資金全都丟進去了，那時期還購入了名為匯流廣播（MultiPleX，簡稱KMPX）的電台。我的一個夢想是從事橫跨所有這些媒體的創作：故事在雜誌刊出，在戲院現場演出，然後在電台廣播。我不知道所想的具體是怎麼樣，但對我來說那是很刺激的日子。

可是我知道《現代啟示錄》的債務迫在眉睫，可能成為我財務上的啟示錄式末日，

心裡十分害怕。因此我做了我害怕時總會做的事：找一些更新、更大規模、更大膽和更刺激的計畫，一下子跳進去。我還有一個想法像傳染病般擴散開去：我考慮在北灘建立一個想像中的城市中的製片廠。其中一幢建築屬於故事創作的部門，另一幢建築屬於演出的部門，街道對面的建築是影片和音效製作實驗室。這一切聚集在一個真正具鄰里關係的社區裡，帶著波希米亞無拘無束的傳統，區內散布著很棒的餐廳、咖啡館、流連的地方、酒吧，也許還有美女。這是我一直渴望的：像歌劇《波希米亞人》（La bohème）那樣的風情。

我看到《現代啟示錄》的收入一點一滴的進來，卻感覺到我所害怕的最終失敗正在逼近。我還沒有那部救亡新電影的劇本，當時心底裡的一個劇本構想或可叫作《親和力》（Elective Affinities），那是從約翰・馮・歌德（Johann von Goethe）一八〇九年的不朽小說獲得啟發，在我的構想中是一系列四部有關愛情的電影。每部電影配合一個季節——春、夏、秋、冬；每部電影描繪愛情主題的其中一面，就像化學反應裡的一種元素：男人、女人、男性第三者、女性第三者。阿米恩給我看的劇本《舊愛新歡》，可說代表了這種愛情故事情節的一面，我同時想到它也許可以編寫成歌舞片，也許背景不是芝加哥而是拉斯維加斯，因為故事講的是所有人人生中最重大的一次賭博：尋

找並留住所愛的人。慢慢地，我說服了自己，我為了救亡目的而急需尋找的捷徑，可能就是把這個年輕人的劇本挪用過來，把它整合到《親和力》的框架裡，拍攝一部商業化音樂喜劇，這就可以把我從《現代啟示錄》無可避免的雪崩式失敗拯救出來。毫無疑問我這種想法是瘋狂的，但回憶起來這確實是我當時的想法。

在此同時，我打造舊金山製片廠構想的努力遇到挫敗，我歸咎於當地地主的頑固抗拒，他們不願意配合我的城中製片廠計畫，不肯把那些相鄰建築物出售或出租。而我預想中《現代啟示錄》無可避免的失敗快要降臨我身上了。

使得情況更複雜的是，擁有《舊愛新歡》版權的米高梅製片公司（MGM），願意製作這部電影並撥出有限度的資金，事實上製作經費相當拮据。他們不特別認為需要拍成歌舞片，又或者不認為當時需要任何歌舞片。他們也不明白為什麼我要把故事背景設定在拉斯維加斯。我也不確定阿米恩是否明白這一點，但他對於在機場向我毛遂自薦能夠成功十分雀躍，也就接受了。

就在這一刻我把原來的意念完全翻轉過來：為什麼不放棄城中製片廠的想法，而買一個真正的好萊塢製片廠？目前就有幾個待售的製片廠。我要它坐落於洛杉磯，因為所有資源和影藝人才都在這裡。我原打算投資於舊金山那些建築物的錢，就足

以購買好萊塢通用製片廠（Hollywood General Studios），我最愛的其中一部電影《月宮寶盒》（*The Thief of Bagdad*）最後的部分場景就是在第二次世界大戰爆發時在這裡拍攝的，電影裡的美國印度裔年輕演員薩布（Sabu）在我的想像中曾騎過老虎。我獲得安排參觀那個製片廠，從大門走進去（我十三歲那年還在附近的班克羅夫特初中（Bancroft Junior High）念書時，就滿懷渴望從這個大門往內窺看），我一直走到製片廠的盡頭，穿過了九個布景棚，然後從大門走出來。我拿定了主意：這將會成為我的西洋鏡製片工作室。

之後我的想像力高速馳騁。在《現代啟示錄》裡，一切是用老式方法完成：拍攝過程就是一部接一部的直升機，一次接一次的爆炸。現在新時代來臨了，會把電影帶到全新境地……那就是數位化革命。電影畢竟會數位化，就像我一直以來想像的。我這個新的西洋鏡製片工作室可以成為未來的製片廠，設有整個網路的全錄之星（Xerox Star）電腦把各部門聯繫起來。此前這種網路構想並未能夠實現，但憑著全錄帕羅奧圖研究中心（Xerox PARC）非比尋常的努力（我和喬治·盧卡斯參觀了這個研究中心），現在構想終於可成真了。我向同事解釋，這個網路就像一條長長的曬衣繩，從故事創作部門的窗子進去又出來，再穿過美術部門，這樣一個個部門下去直至穿過所有部門為

止：包括選角、音效、特效等。你可以用曬衣夾把一個故事的標題和意念夾在繩子上，然後拉動繩子把它送到故事創作部門。我只買得起兩部全錄之星電腦，而後來因為沒如期付款又物歸原主了，但起碼我從全錄公司買回來，不是像蘋果公司（Apple）和微軟公司（Microsoft）那樣都用「借」的。據說當蘋果的史蒂夫・賈伯斯（Steve Jobs）指控微軟的比爾・蓋茲（Bill Gates）從蘋果偷竊，蓋茲答道：「好吧，史蒂夫，我相信有不只一種方式來看待這件事。我相信這更像是我們都是全錄這個富人的鄰居，我闖進他家裡要偷他的電視機，卻發現你早就把它偷走了。」*

西洋鏡製片工作室後來成為了第一個電子化的電影製片廠，最終還有數位攝影機、數位剪輯機和投影機。還不止於此，它更把未來和過去結合起來，運作上像是老式好萊塢製片廠，合約演員可在製片廠裡訓練演戲、唱歌和跳舞等技能的學校進修。年輕的初中電影技術學徒可以走進製片廠，一天花幾小時學習他們有興趣的課題：演戲、美術、音效、音樂等。它將會變得像一個天堂，就只盼我在變成《現代啟示錄》的殘酷現實承受者而被擊倒在地之前，能實現這個夢想。

就在此刻我宣布開拍《舊愛新歡》，以拉斯維加斯為背景，但也妥協把它拍成半歌舞片，不是由演員來唱歌，而是由湯姆・威茲（Tom Waits）和克莉絲朵・蓋兒

（Crystal Gayle）擔任「音樂旁白人」唱出原創音樂。光是回憶這一切就令我重新激動起來了！儘管我沒有一部萬無一失的劇本，當然也不真的想那麼合乎邏輯去拉斯維加斯拍攝，我就是想來一次現場製作，像法蘭克海默在電視黃金時代那樣做一次現場表演。

我知道在當時一九八一年，並不存在於哪種電視攝影機可以取代膠卷底片，充當電影攝影機的重要角色。可是我卻真的把電視攝影機接到了標準電影攝影機的取景器上，因此雖然拍出的主底片（master negative）是標準十分鐘長度的膠卷，我卻可以一直看著並進行剪輯、混音、配上音樂，起碼是每十分鐘一個周期地從事現場製作。

在一九六一年當我還是加州大學洛杉磯分校的學生，我獲得了一個非比尋常的機會，前去派拉蒙製片廠（Paramount Studios）參觀傑瑞・路易（Jerry Lewis）執導一部名為《護花大臣》（The Ladies Man）的電影。我向來喜愛傑瑞執導或演出的電影，因為它們都很奇特，會做一些意想不到的事。我記得前去訪問那天剛好是傑瑞的生日，而我像平日一樣在那個時候餓得要命。那給我留下深刻記憶，因為當天準備了一個巨

★ 引錄自：華特・艾薩克森（Walter Isaacson），《賈伯斯傳》（Steve Jobs），紐約：賽門舒斯特出版社（Simon & Schuster），二〇一一年，頁一七八。

型生日蛋糕，要把它切開分給大家吃。那次正是個大好機會，可以讓我一窺那個引人入勝的女性公寓布景，因為那是沒有第四面牆的。我也看到他們很聰明地用上了電視攝影機，把它接在取景器上，並把影像錄在兩吋的安倍錄影機中，這樣導演就可以透過重播錄影來檢視剛才所拍的鏡頭。最後，巨型生日蛋糕整個切開來了。我盡可能地湊近，同時試著表現得很有禮貌，把蛋糕分給那麼幸運能走得那麼近的人。當然，當我把最後一塊蛋糕送了出去，才發現整個蛋糕一件不留，最終自己沒吃到半口。但我永遠記得取景器和錄影機在導演手上的妙用，尋思為什麼後來沒有人如法炮製。如今《舊愛新歡》正可以從這個點子獲益，這樣整個業界就可以從我這個（可惜最終失敗的）實驗，學到怎樣利用錄影協助拍攝。

我們的製片廠有九個布景棚，出色的製作設計師迪因・塔伏拉利斯（Dean Tavoularis）和他的團隊把它們逐一布置成拉斯維加斯景物的翻版。那是令人眼睛一亮的景象：一個接一個令人歎為觀止的大型布景再現了拉斯維加斯的種種面貌，不、不是再現，美術部門根本是把拉斯維加斯給搭建起來了，包括了它那令人驚歎的由霓虹燈構成的現實世界，全都在這個位於拉斯帕爾馬斯大街（Las Palmas Avenue）和聖塔莫尼卡大道（Santa Monica Boulevard）交叉口的老製片廠裡。這些布景依場景順序排列，

現場演出時，演員可以從一個場景跑到另一個場景，歌曲同樣是現場演唱，而最後的剪輯、特技和音效也是現場加進去。這起碼就是我所想的。

接下來發生的事可以很好地說明，當一群人在聽你談到一個新概念，每個人聽到的話都不一樣。維多里歐・史托拉洛無疑是當今世上最出色的電影攝影師之一，也是一個妙不可言的人物。；在拍攝《現代啟示錄》時，他跟我像在森林裡搏鬥求生，結果排除萬難；他也曾替貝納多・貝托魯奇（Bernardo Bertolucci）拍攝過他那部漂亮的《同流者》（II

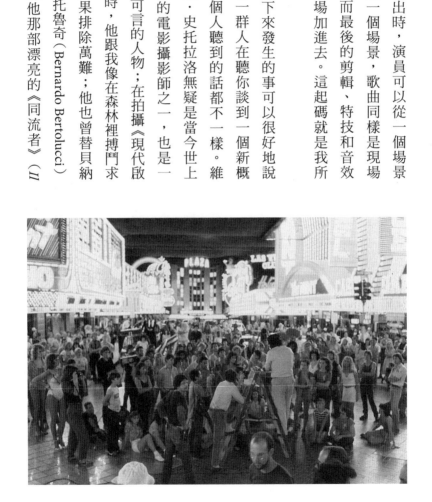

Conformista）。他來到我面前，用帶著迷人義大利口音的英文說：「法蘭西斯，為什麼要用那麼多的攝影機，那讓我很難處理燈光。如果只用一部攝影機，我可以拍得很快。」我就在這一刻做出了這輩子唯一真正後悔的決定。我買下了一個製片廠，把它的九個布景棚布置成拉斯維加斯的景色（而真的拉斯維加斯只要坐四十五分鐘的飛機就可以到達），我所做的這一切就是為了能夠現場拍攝《舊愛新歡》，實現我這輩子要從事現場電影製作的夢想。然而因為我那麼把維多里歐放在心上，也可能因為對嘗試要做的事感到害怕，我放棄了現場電影的構想。

故事的教訓

《現代啟示錄》沒有帶給我嘗試避免的財務災難；帶來災難的倒是《舊愛新歡》。

前面那部越戰電影，前去全景穹頂戲院觀賞的觀眾從來沒斷絕過，最終它令人嘖嘖稱奇地自行填補了所有債務，儘管利率高達百分之二十一。可是《舊愛新歡》卻像桌球賽裡對手狠狠往桌面殺下的致命一球——這也正是影評人所做的。結果導致根據美國法典第十一章破產法而來的兩樁事件：債務人商業事務的重組，還有我們家庭的財務

狀況倒懸了過來。我和我太太被帶到紐約一家銀行的會議室，在一張大圓桌上花了一整天簽署數以百計的文件，把我們全部資產雙手奉上給銀行，迫使我未來十年每年得拍一部被指定的電影。

而我始終沒有機會試拍現場電影。

8

〈李伯大夢〉

在《舊愛新歡》的財務鬧劇之後，我下定決心，只要有機會體驗現場電視的製作，我絕對抓住不放。因此，任何提案要是能讓我學習甚至試拍現場電視，得以一窺它跟傳統戲劇有何不同，我都會點頭接受。一九八七年雪莉‧杜瓦（Shelley Duvall）的《魔幻劇場》（Faerie Tale Theatre）給我帶來機會，影集監製弗雷德‧富克斯（Fred Fuchs）讓我拍攝其中一集。每一集是連續不停拍攝的，但不是現場直播，而是所謂「現場錄影」（live to tape）。不管怎樣，我認為這次機會能讓我在最為接近現場電視的媒介裡一試身手，看看這種創作模式跟舞台劇和電影有何不同，因為一直以來，我只有劇場和電影的經驗。我曾擔任保羅‧許瑞德（Paul Schrader）執導的傑出電影《三島由紀夫：人間四幕》（Mishima）的製片人，其中可見到設計師石岡瑛子（Eiko Ishioka）那些令人驚歎的影像，我也滿心好奇想看一下，我和她合作能締創什麼成果。

他們給我挑選的劇本之中，〈李伯大夢〉（Rip Van Winkle）看來最為有趣，我很渴望看看自己能把這個經典故事拍得多好。我竭盡所能運用各種劇場技巧，賦予故事一種充滿想像力的風格。比方說，為了描繪哈德遜河谷（Hudson River Valley）那座山的自然力量，我讓一組演員在毛毯下擠作一團，融入作為景色的一部分，那座山也就會在寒冷時發抖，在炎熱時委靡不振。同時我也試著了解並使用電視的獨特技術。

最後拍出來的效果相當古怪。其實我始終沒聽說它是否受人歡迎，但印象中它就是被認為古怪的，反應不是最好的。但〈李伯大夢〉畢竟是我嘗試走進現場電視傳統的唯一商業行動。多年來我一直尋思，那次透過〈李伯大夢〉踏出一小步探索現場電影，結果是如何差強人意，甚至如何差勁。直到最近，我才在影音俱樂部（A.V. Club）的網站，看到這段來自伊格納提‧維史內夫茲基（Ignatiy Vishnevetsky）的評語：

重看〈美女與野獸〉（Beauty and the Beast）之後，我終於決定也看一下影集最後的其中一集──由導演法蘭西斯‧福特‧柯波拉親手炮製的〈李伯大夢〉，其中哈利‧狄恩‧史丹頓（Harry Dean

Stanton）完美地把主角演繹了出來。當然，現在我在責備自己，為什麼沒早點觀賞此一可愛稚拙的小螢幕藝術作品。原始的影視特效，配上石岡瑛子洋溢稚氣如真似假的舞台設計，〈李伯大夢〉是電影《吸血鬼：真愛不死》（*Bram Stoker's Dracula*）的蠟筆速寫版。這不是出於偶然，因為兩者的製作人都是弗雷德・富克斯，他在《魔幻劇場》曲終落幕後，成為了柯波拉的西洋鏡製片工作室的總裁。

9

電影風格問題

拍攝電影，你可以選擇任何一種風格——只要是寫實的。也許我是在嘲諷，但在現實中製片人和出資人很少會順從導演的選擇，拍攝風格不尋常的電影，除非那位導演炙手可熱，大可要拍什麼就拍什麼，任何風格都沒問題。

寫實主義

寫實主義（realism）總是可以把其他一切從舞台趕盡殺絕，讓其他一切無立足之地。在十九世紀末，寫實風格的布景和燈光開始在美國戲劇界成為主流，當時詹姆斯・歐尼爾（James O'Neill）在美國巡迴演出由大仲馬（Alexandre Dumas）小說《基度山恩仇記》（The Count of Monte Cristo）改編而成的劇作，由此可窺見這個趨勢之一斑。

以下敘述來自羅伯特・道靈（Robert M. Dowling）所寫的尤金・歐尼爾傳記，書中不乏深思，交代了故事的始末。「詹姆斯・歐尼爾（尤金的父親）自一八八五至一八八六年季度起，便擁有該劇的獨家所有權，因此其後近三十年能在全場爆滿的情況下一直演個不停，每年讓他賺得近四萬美元利潤。他就像

劇中主角愛德蒙‧唐泰斯（Edmund Dantes）從監獄逃了出來一般，從貧困的羈絆中脫身。可是他多達六千次的演出不是每次都贏得讚賞。一八八七年十二月三十一日《舊金山新聞報》（*The San Francisco News Letter*）就寫了一篇不大恭維的評論：「在他手上，這個浪漫故事淪為誇張的濫情大戲……他憑著商業頭腦在利潤上大有斬獲，卻付出了藝術的代價。」而據尤金所說：「我的父親實在是個出色的演員，可是《基度山恩仇記》的巨大成功讓他無法做其他的事。他可以年復一年地每年賺得五萬美元，以致他認為自己做不了其他任何事。但他晚年

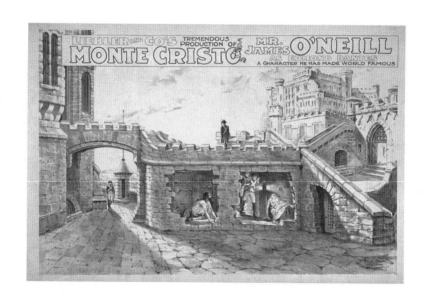

十分後悔，覺得《基度山恩仇記》摧毀了他的藝術生涯。」

我覺得有趣的是，十九世紀後期的戲劇這樣公式化，今天製片廠攝製的電影也都變成了這個樣子。這種趨勢從劇場的布景就看得出來：舞台幕前裝置能有多寫實就多寫實。因此可以理解，為什麼詹姆斯·歐尼爾的兒子尤金，這位唯一榮獲諾貝爾文學獎的美國劇作家希望解放劇場，把一切失落的重新尋回：古希臘戲劇中的面具、開場白、獨白、歌隊、旁白、啞劇、收場白等等。這對我大有啟發，因為尤金是期望美國戲劇重生的劇作家。他從父親的沮喪處境出發，把為了追求寫實風格和票房大賺的種種限制拋開，把自己的人生轉化

為藝術。當我讀到這句話時感慨不已：「尤金記憶裡最早從父親聽到的其中一句話就是：『戲劇正步向死亡。』」

今天的電影就像十九世紀後期的戲劇一樣完全制式化了，因此不論你拍的是什麼，它都會馬上被歸入某種類型。在今天網飛（Netflix）影音串流平台或網路隨選內容大行其道的時代，這些分類被用來挑選電影或給電影評分，通常挑撰的名單就按類型劃分：劇情片、喜劇、恐怖片、愛情文藝片，諸如此類。進一步的分類則可能是脫線喜劇（screwball comedy）、青春成長電影（coming of age）、懸疑片（suspense）和推理片（mystery）等等。

至於電影製作人選擇的風格，就像十九世紀末二十世紀初的舞台劇一樣，寫實風格一枝獨秀。早期的德國電影偏重表現主義（expressionism），法國和西班牙電影則愛用超現實主義（surrealism）；以往的電影也可以是劇場風格的，或稱為古典風格。《大國民》（Citizen Kane）就具備一種獨特而效果顯著的劇場風格。我記得製片人羅伯特·艾文斯（Robert Evans）經常跟我說，當我為他拍電影，他要的是「電影式電影」（movie-movie）風格，包含複雜的鏡頭移動和刺激的動作場面。在拍攝《教父》期間，我聽說他聘用了一位動作指導（action director），要讓這部電影包含更多他

渴望看到的東西，於是我花了一個周末，帶著我九歲的兒子，讓他追趕著劇中人「柯妮」（Connie；由我的妹妹泰莉亞飾演），並用他的皮帶鞭打她，由此重新構思卡羅（Carlo）毆打柯妮的場面，希望這樣能先發制人，讓那個可怕的動作指導不要真的來到我的拍攝場地。毫無疑問，導演在風格方面的選擇還是很多的，我相信在現場電影一樣可以有選擇的自由。

如果專門從藝術設計和鏡頭風格來說，電影在分類上可以是手持攝影機風貌、古典風貌、鏡頭繁複運動風貌，也可以是這些風貌的混合體；而布景則可以是自然主義風格、極簡主義風格或表現主義風格。自從攝影機穩定器（Steadicam）這種巧妙發明問世之後，也就有了「一鏡到底」的風格；在此之前，電影製作人也可以憑著「放手」，讓攝影機一鏡拍下去以營造原始手持風格，就像傑出的俄羅斯電影《我是古巴》（I Am Cuba）。

所有這些都可以用於現場電影，可是都要面對一個問題：怎樣在現場電影這種高難度的形式中把它實現出來。譬如手持攝影機風格，如果你要用去背嵌入技術，那就要好些動態控制電子系統，不但增加開銷，也使得本來就複雜的現場電影拍攝更為複雜。在經典式電影中所用的任何裝置式的、具質感的和繪畫式布景，同樣可用於現

場電影。劇場式布景可用於現場電視，用於現場電影就會比較有問題了，因為電影對於繪製的或劇場式布景畢竟不容易接受。因此，儘管你可以選用上述任何風格，在現場電影實際拍攝時就會碰上很難應付的要求，產生種種問題。這些問題大體上都還可以解決，但由於現場表演持續不斷一次拍完，無疑比起拍拍停停的傳統式電影在製作上需要更為精準。我很好奇想做的一種實驗，就是使用標準電視風格的某些手法，譬如CNN上常見到的多畫面並列現場連線報導方式，又或體育評論員戴著耳機報導進行中的足球賽。這裡我要指出，我在洛杉磯的工作坊沒有試用這些手法，也許我覺得它們跟電視格局有太強關聯，對我當時的目的並不合適。我打算對當時的經驗進一步思考，看看能不能想到利用這些手法的另一種方式，可以看起來跟電視新聞和體育節目不要有太明顯關聯。

我要指出，現場電影比傳統電影、舞台劇和電視都要求更大的操作精準度。拍攝傳統電影，一個鏡頭總可以拍攝多次，讓你有機會拍到最完美的結果。在舞台劇裡，一晚一晚的演出，總是有些上演得很精采，有些晚上很糟糕。在電視方面，把某一事件拍下播出，總是有別的攝影機能拍到原擬拍攝卻遺漏了的鏡頭。

我猜想，極端的自然主義風格可能最難在現場電影實現，因為它要呈現好幾個不

同的地點，不論是透過影像組合建構起來或以特效營造變化而來，都很難達到要求。

事實上，在傳統電影中也只能實際前去選定的地方，一鏡一鏡的拍攝。這些地方往往

互不靠近，現場電影卻要求它們不光很靠近，還要在特別安排之下，讓演員演出時可

以在它們之間很快地走來走去。在《迷失倫敦》裡之所以能夠實現，就是因為整部電

影在倫敦幾個街區之內拍攝。

柯雷格布景板的進一步發展

　　我仍然想利用我在洛杉磯工作坊使用過的柯雷格布景板，創造一種具寫實質感的

布景，卻保留它的模組式功能。這表示我的布景是由模組單元構成，這些平面板塊，

在有需要時可以在上面繪畫景物，營造質感，或（使用很多新式舞台技術）加以模塑，

或透過真空成形，或用印表機列印圖像，同時保留著柯雷格布景板的可移動功能，讓

演員進進出出，並把攝影機和照明設備隱藏起來。這是假設如果採用傳統布景的話，

會令整體製作的統一性難以達成。不論故事主要是在單一的布景中演出（像《十二怒

漢》），還是在複雜的多個布景中演出（像《金池塘》），都可以用傳統電影的方法來

處理，也許可以插入一些三預拍片段（儲存在EVS伺服器等重播設備裡），甚至可以加入剪輯過的補充片段系列。

無論如何，電影的基本要素在於蒙太奇，而鏡頭是它的基本單位，這一點決定了我怎樣把未來拍攝計畫的風格呈現出來。

蒙太奇

電影的鏡頭就像比原子還要小的粒子，有很多不同表現方式，視乎你要用多具挑戰性的形式或多熱切的態度操作它。如果你能把作品分解為基本單位，那麼你就有很大的自由把它們重新組合起來。每個單位隱含著甚至決定了它能怎樣利用的可能性。

有了這些單位，你就具備可以組合起來的元素了，你可以透過蒙太奇的奇妙世界，開始用它們來表達意念和感情。在我們目前的體會裡，現場電影可以看作由很多明確且具體的鏡頭綴合而成，如果不把這些鏡頭拿來運用蒙太奇電影語言，那就罪該萬死了。如果你在拍攝一齣舞台劇，你的選擇十分有限：有人在說話或聆聽時就把鏡頭對著他，如果要拍一整組人最好是追蹤著動作拍攝。選擇那麼少，是因為鏡頭只是交代

一個場景裡的各種元素，不是經過構思而拍成獨立自足的鏡頭。當然，鏡頭就像一堵牆的磚塊，你可以用鏡頭建構出依邏輯序列呈現的事件，依敘事順序透過每個鏡頭一點一點提供關於整體的訊息。早期的默片就是這樣。譬如詹姆斯·克魯茲（James Cruze）一九二三年的史詩式電影《篷車》（The Covered Wagon），敘述篷車隊在美國西部由奧勒岡州前進加州的旅程，它就一個一個鏡頭展開敘述，偶爾有重疊鏡頭，但每個鏡頭都是當時一刻要交代的故事內容。鏡頭把行動呈現出來，讓我們能夠掌握正在發生的是什麼，並了解接著會發生什麼。鏡頭的剪接可能會隨著行動變得更快，但一般來說，一個鏡頭接著一個鏡頭就是讓故事在你眼前開展。

愛森斯坦的《十月》（震撼世界的十天）》（October (Ten Days That Shook the World)）給我留下足以令人生改觀的印象，他以好幾種方式利用鏡頭，各有不同目的，在當時來說效果那麼令人目眩神迷，他因此在一九二○年代一躍成為電影界令人矚目的人物。

在《十月》的開頭，沙皇的塑像以細節呈現出來；鏡頭把塑像分割成各不相連的部分，幾乎像是立體主義（cubist）的表現手法。然後鏡頭又馬上開始進入因果關係模式，看到有繩索被拉動。接著一系列鏡頭呈現對比，譬如步槍和鐮刀的對比。隨後是

幾乎不合邏輯的動作重複，一系列鏡頭之下，沙皇的椅子倒下了，同時可察覺到時間在重複。接下去是很多特寫，看到一些男人在唱歌，再下去鏡頭不斷切換，時而見到有人時而見到戰爭的爆炸場面。

我要指出的是，一旦你把表現的可能性還原為獨立鏡頭，你自然就會受到鼓舞，用那些鏡頭做有趣的事，鏡頭也就不光是呈現行動進展的單位。《十月》透過蒙太奇鏡頭呈現對比：遠景和大特寫的切換，富人和窮人的對比，諸如此類。你是在利用各具獨特

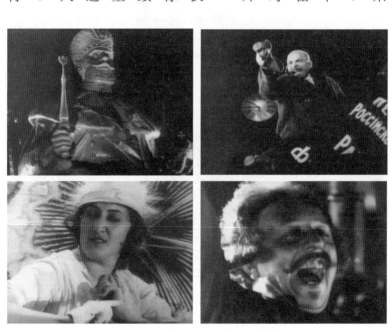

性的鏡頭，而不是用鏡頭一步一步記錄事件；可以利用的方式很多，譬如重複以特寫呈現在火車站等候的人，營造懸念，讓觀眾思考：「他們在等什麼？」然後突然中景鏡頭呈現探照燈，緊接著字卡顯示：「就是他。」由此引出的下文，就是列寧（Vladimir Lenin）和紅旗的動態鏡頭，再下去的鏡頭透過用心的美術經營呈現旗幟和橫幅：鏡頭

在「打倒無產階級」和「打倒臨時政府」的標語之間切換。當你把影像分割成動態的鏡頭，接著就可以用各種可能的方式把它們組合起來。在機關槍和貴婦之間非常迅速的鏡頭

剪接，能讓人在這個幻象中彷彿聽到機關槍在響。片中膛炙人口的橋梁場景，使用蒙太奇手法讓橋逐步打開而延長時間感。鏡頭不光呈現那座橋在受控下逐步打開，在此同時你的目光又被那頭死馬牽動著。你的感情受到激發，因為你知道死馬最終會從橋上掉下去，結果在一個漂亮的鏡頭裡牠瞬間掉了下去。

我要指出的是，你一旦把行動切割成經過經營的獨立鏡頭，就能夠用很多不同方式把它們重新組合起來，能引起很多不同的感情和反應；如果你只是把場景分割成它的組成部分，再按既定規則的報導式手法依序呈現，那就遠遠無法達到同樣效果。如果你把水分解為氧和氫的原子，你能合成的頂多就是水，也許再加上過氧化氫，但如果把它分解為質子、電子和中子，你就可以合成任何東西了！

從鏡頭和鏡頭的蒙太奇作用思考，能令人茅塞頓開：

在臨時政府總理克倫斯基（Alexander Kerensky）默默等待的一系列鏡頭中，鏡頭切換到拿破崙的塑像以及水晶杯和醒酒器。然後看到克倫斯基雙臂交叉起來。接著從小丑切換到汽笛（雖然這是默片，但你幾乎可以聽到汽笛發出尖銳刺耳的聲音）。接下去依序出現的是：教堂、聖像、上帝和「上帝」的字樣，還有發笑的佛像、古老景物、猛禽、怪物、原始景象、模型、肩章，再回到重組過的沙皇塑像。愛森斯坦用電影語

10

初步排演・技術排練・彩排

到了某個階段，當全體演員經過熟練排演，活力也激發了起來，就要開始從頭試演整幕的戲，不久之後更要一幕一幕演下去，盡快把整部電影試演一遍。這個過程跟舞台劇很相似，因此我決定找一位劇場舞台經理充當現場電影的召集人。舞台經理負責提醒大家現場演出何時開始，進行倒數計時，燈光的提示，用信號燈指示演員進場，並提示音樂和其他元素何時加插到表演中。

可是現場電影要使用攝影機，提示攝影機位置的不是舞台經理而是副導演，他透過最重要的對講機指示位置，而且總要提前一個場景坐出指示，讓攝影機就位。使用大量攝影機時（洛杉磯的工作坊多達四十部），可能出現無法估計的複雜狀況。副導演幫助攝影機操作員的辦法，是給他們每人一張提示卡片，固定在攝影機上，列出要拍的各個鏡頭。這樣操作員拍完一個場景後，馬上就知道下一步要到哪裡。

在體育和頒獎典禮等節目中使用的電視攝影機，都裝有錄影指示燈（tally light）。我從來沒用過專業的電視攝影機，因為它們所費不貲，體積龐大，倚賴變焦鏡頭，而且採用每秒三十格（30p）的拍攝速率（這是美國電視的標準影格率）。可是如果有指示燈的話，對洛杉磯工作坊來說會很方便。指示燈在攝影機上顯示哪部攝影機目前在連線中或使用中。如果你的攝影機的燈亮了，你和演員及工作人員就知道這部攝影機

的畫面正在播放，不應移動或調整攝影機，演員也要繼續扮演角色，直到指示燈熄掉。

我期望未來指示燈能給我帶來便利。

在首次全劇試演和其後的順排中，演員往往不大可能甚至根本不可能及時從一個場景跑到另一場景。在現場電視的黃金時代有很多解決這個問題的妙計，都是合情合理的做法。比方說，某個場景裡在彼此交談的演員之間進行鏡頭剪接，鏡頭可以停留在場景中最後說話的演員身上（例如見於《九十分鐘劇場》等），在此同時交談的另一方已經跑了開去，並趕忙更換戲服（譬如穿上或脫掉夾克或袍子），這時上一個場景還沒有結束，這個跑掉的演員假設還在聽對方講話，然而趁機跑開就可以為下一個場景做好準備，甚至還可以在新場景開頭安排一個新的人物講話，讓那個在不同場景之間奔走的演員有更充分的時間。

要在不同場景間平順過渡還有其他技巧：

■ 使用ＥＶＳ重播伺服器播出下個場景開頭的幾個鏡頭，場景過渡就有更多時間。

■ 下個場景可以整個預先拍好，場景轉換時就從現場拍攝轉為重播預錄片段，這樣即使遇上難以銜接的場景（譬如要換的戲服很多），也可以應付得來。

■下個場景的開頭可用替身代替那個要跑過來的演員，穿上同樣的戲服以背面呈現，那就不愁沒有過渡時間。

EVS重播伺服器在電視體育節目裡使用極為可靠，而且能即時發揮作用，我相信在現場電影裡它也大有幫助，我就利用它試拍一些高難度場面。其中一種場面需要大量臨時演員，包括嬰兒、小孩和動物，這可能令成本大增，同時需要很多監控。洛杉磯工作坊的其中一個場景，由於時代背景而需要很多穿上恰當戲服的臨時演員，戲服、髮型和化裝的團隊需要大量人手。此外，動物要有看管者；兒童演員受國家法律保護，有代表在場監督，保障他們獲得良好對待，工時、安全和教育各方面得合乎標準；嬰兒每天只可參與演出二十分鐘（如果有孿生嬰兒就可以演上四十分鐘），而且限於早上和下午特定時間。我想看看能否在這種具時代背景的場景裡處理眾多臨時演員，包括幾個小孩、一個嬰兒、一隻狗、一隻貓和一隻山羊（在我的故事裡，山羊是紐約布朗克斯區〔Bronx〕一位叔叔贈送的禮物，打算在洗禮派對中享用，由兩兄弟乘坐地鐵送來）。我問自己：我可以在一天裡把這個場景的所有元素搞定嗎？（包括安排好髮型、化裝和戲服的團隊，還有客串小演員的監管人，並準備一大群人的午餐，

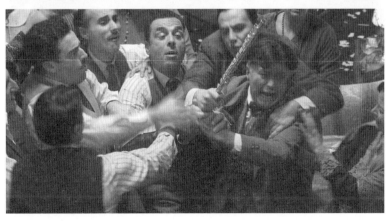

全部一天之內完成。）如果可以，這一切就不用在初步排演、技術排練和彩排的每一天都重複大搞一場了。用於足球賽等直播的EVS重播伺服器能讓這一切成真嗎？

我發現這是可行的，可以在現場拍攝和預錄重播之間隨意切換。最初副導演和技術指導嘗試這樣做時感到困難棘手，但不久之後就很容易上手了。我在多畫面螢幕前，看到來自很多現場攝影機的鏡頭，在下方則有重播片段的鏡頭。就像我前面解釋過的，現場鏡頭用數目字標示為攝影機1、攝影機2、攝影機3等，重播伺服器畫面標示為A、B、C等。我發現實際上可以從任何現場場景切換到重播伺服器片段，而那些片段都是一天之內安排好所有客串的臨時演員（包括動物和小孩）並拍攝妥當。事實上，我拍了一個一大群人的場景，所有人即興演出，他們在房間走來走去，吃吃喝喝，跟小孩和山羊玩耍，即使這樣仍然可以用上預錄片段，讓這些在現場重播的片段看來就發生在那一大群人的互動當中。

我仍在評估這些特效的結果，但我必須指出，現場攝影機和重播伺服器的交互剪輯看來十分成功。這表示你不必在初步排演、技術排練和彩排期間，為了這些客串材料每天花錢，甚至在最後演出時也不必再為此花錢。

洛杉磯工作坊裡的其中一項特技表演，是一個男孩給一根倒下的無線電天線拖倒

而從屋頂掉了下來。故事敘述兩兄弟是早期業餘無線電愛好者，在屋頂安裝了一種設備用來接收早期電視的訊號，最初一段時間它操作正常，後來屋頂的天線有電線鬆脫了，哥哥便上去整修。最終這釀成了悲劇，他掉了下來，穿過廉價公寓之間掛著的曬衣繩，墜地身亡。這本來可以預錄在重播伺服器上，但我認為，如果演員和工作人員知道我們要在最後演出中做現場特技，所有人（包括了我）都會振奮精神，因此就現場做這項特技。這樣的現場特技跟電影裡的嬰兒和山羊一樣，讓我們能在工作坊探索什麼可能、什麼不可能。

11

位置標記等待解小難題

我在奧克拉荷馬和洛杉磯的兩個實驗工作坊，試演同一劇本的不同部分，各有不同目標，讓我能在不同課題上探索。

在奧克拉荷馬，我要探討的是電影風格的燈光：所用的燈可以全放在地板上嗎？在燈光布局中怎樣利用電源來自電池的新LED燈具？我也想知道能不能把約五十頁的劇本全部演出一遍；還有，在建構電影風格的鏡頭時什麼條件是必需的。在洛杉磯，我想知道模組式布景（柯雷格布景板）怎樣運作，也想知道怎樣利用轉播體育節目的EVS重播伺服器。還有，一個可憑軟體全面操控的視訊混合器（例如DYVI切換台），在多大程度上能讓高難度的切換在很多不同格式的影像之間進行──包括來自現場攝影機的、來自EVS重播伺服器的、預先剪輯的片段系列以及供去背嵌入使用的合成影像？我又能否把一天內拍好的包含眾多客串演出者的片段（有小孩和動物參與演出）跟現場拍攝的場景交互剪裁？場景裡如果有外語（例如義大利那不勒斯方言）可否即時配上字幕？可否插入現場特技？我嘗試在這本書裡討論的，就是兩個工作坊對這些問題取得的結論。

大部分問題的答案是正面的。

我在奧克拉荷馬碰上的最大問題是怎樣妥善管理地板上的電線，把多部攝影機互

相交纏的電線區別開來。由於沒有實在的布景，攝影機的放置就變得比較簡單。在洛杉磯的最大問題是如何擺放攝影機才能拍到最理想的鏡頭。最佳角度的鏡頭往往可遇不可求，有時只好接受側面鏡頭或剪影式鏡頭，真正的反跳鏡頭（reverse shot）更是幾乎不可能。解決辦法是把反跳鏡頭預先拍好，在演出時跟現場拍攝的鏡頭穿插使用。

重要的是，我領會到在現場攝影機和重播伺服器之間的切換不是艱困之事，並領會到現場電影的特技演出沒有比在劇場困難。

我發現要在拍攝團隊裡設置專人負責一項新的重要任務：那是按照電影風格操作的劇本總監（script supervisor），負責操作EVS伺服器的「網際網路通訊協定導引程式」（Internet Protocol Director，簡稱IP Director），藉以迅速搜尋先前預錄的鏡頭，或之前在技術排練和彩排中拍到的鏡頭。此外我還領悟到，配音各方面的重要工作，包括錄音、擬音、音效、現場音樂和混音等，基本上跟傳統電影一樣，當然明顯的分別就是在現場電影裡這些音響都必須與畫面同步播出或演出。

由於很多演員和很多攝影機要依著像編舞般預先設計好的動作移動，舞台地板上有很多一組組的標記，包括不同顏色的點和箭頭，指示故事進程中所有演員和工作人員的位置。除了最低的拍攝角度，這些記號都在鏡頭中顯然可見。由於這次拍攝的故

事大部分發生在一項慶祝活動中，我讓五彩碎紙從上方的棚架撒到地上，成為地板上的裝飾。雖然紙屑沒有把地面的所有記號遮蔽起來，還是可以掩飾一下，並且讓觀眾的眼睛不要盯住那些記號。

紙屑的解決辦法在工作坊裡行得通（也許不然），但它肯定在日後其他現場電影的製作裡無法解決記號的問題。我考慮過好些其他辦法，譬如使用只在暗光（紫外線）之下發亮的隱形漆；我甚至找到一些很小的紫外線電筒，相信攝影人員可以隨身攜帶，雖然對於同樣要看記號的演員來說這無法提供幫助。最後在工作坊中我把問題拋開，希望地面上的紙屑足以把記號隱沒就是了。

直到現在我還不能確定記號的問題怎樣解決。也許有其他畫定記號的辦法是肉眼看不見的，譬如透過磁力、質感或其他方式。我有信心能在真的拍攝現場電影之前找到一種方法，讓地面上數以百計不同顏色的點與線從觀眾視線中消失。

現在我還一直在想，一路以來工作坊裡還有些什麼未解決的問題，可是沒有任何發現。；唯一想到的，就是現場電影製作中要組合的片段多得驚人。在工作坊實際播出前五天，技術指導（簡稱TD）泰瑞·羅茲克向我提出一項建議。身為業內其中一位最出色的技術指導，泰瑞告訴我儘管這次演出只有約三十分鐘，她認為我事實上應該

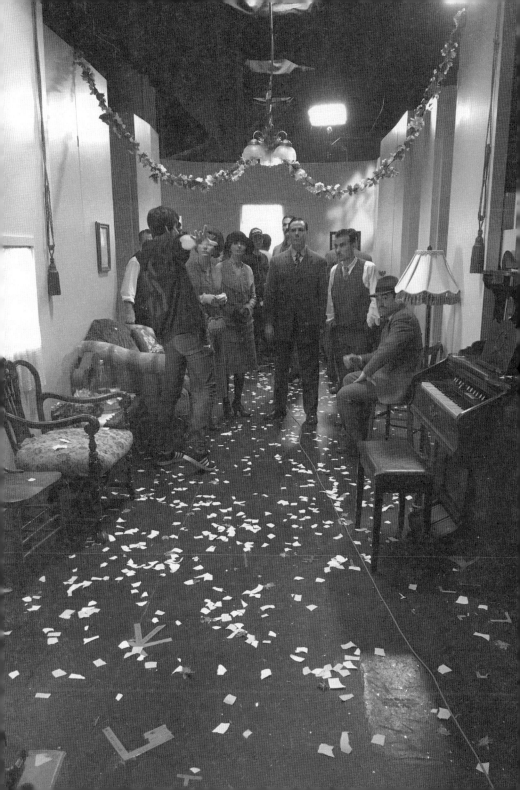

有兩位ＴＤ和兩位助理技術指導（簡稱ＡＤ）才能勝任愉快地執行所有任務。她這樣說：「我是這樣設想兩位ＴＤ怎樣在演出計畫裡執行任務：應該要有一位主導或主要的ＴＤ來確定有哪些組成部分，並決定怎樣把它們組合起來。他是切換台的基本操作者，負責現場剪輯。另一位ＴＤ負責大量的程式設定，主要是多畫面處理器的操作。」

ＥＶＳ視訊混合器的一項了不起的功能，在於其多畫面處理器可針對每個場景（或舞台）設定程式，但這是很費力的程序，需要大量時間，而且在這段時間內注意力不能分散或被打斷。

然後在演出期間，第二位ＴＤ負責追蹤表演的進行，把正確的多畫面選項適時呈現出來，並協助下一個場景（舞台）做好準備。如果我在洛杉磯的工作坊有第二個ＴＤ，我也會請他向我提示該選用的預錄重播片段。泰瑞這樣說：「對我來說負荷太重了：要同時管理多畫面處理器，提示要插入的眾多預錄片段，腦子還得追蹤表演，去做當時該做的事而不是墨守被交代的做法。如果再演出一次，我不一定能百分百控制所有要插入的預錄片段。」

我還在想這表示我該怎麼做。也許可以在演出時分成兩個交替上場的剪輯單位，每個單位由一位ＴＤ和一位ＡＤ組成，輪流執行二十分鐘左右的任務，第一個單位完

成後退下來，讓第二個單位接上，這時第一個單位便可以重新設定程式，為下個場景做好準備。

我由此想到往日電影的放映方式：那是由一部放映機放映二十分鐘的影片，然後接下來的二十分鐘由第二部機器放映，這時第一部放映機就裝上另一盤影片。我懷疑最終是否真的需要輪流運作的兩個剪輯單位，因為數位化控制從本質上來說，有潛力透過程式設定而控制大量結集起來的鏡頭和音效。不過如果真的需要兩個單位，那就充滿了反諷意味：最現代最精巧的電子化電影，竟然要抄襲古典電影放映機的老式交替操作。有些事還真是永恆不變啊。

12

現場電影何去何從：引入障礙？

我腦海裡有關現場電影的所有問題基本上都討論過了，從兩個工作坊領悟的一切也都談過了。思考過這許多事情之後，我必須問問自己，我仍然想拍現場電影嗎？它需要大量工作，帶來很多焦慮，但成果比起傳統電影不見得有明確勝算。在傳統電影裡，你具備全面掌控力，結果是否完美，問題只在於你的想像力以及你能掌握的財務和製作資源。如果你說，現場電影這種新形式起碼帶來「真正的表演」，人家可能回應：「那又怎樣？」

為什麼現場電影比較好？我發覺這個問題很難回答。看現場電影即時播出的版本，跟看錄影的版本幾乎沒有分別。對於錄影版本，製作者總是想把其中的疏失或錯誤改正過來；有時也很容易做到，只要把失誤的部分用先前彩排的片段取代就行了。因此兩個版本之間的一種分別，就是錄影並經剪輯的版本是完美的，現場版則可能有瑕疵。我相信這是好事。現場電影的瑕疵，就像美國納瓦霍（Navajo）原住民編織的地毯故意留有一些錯誤，好讓邪靈能夠跑出來；又或者像波斯地毯刻意造成瑕疵以免開罪阿拉，因為只有真主阿拉才可以達到完美。

我前面也曾提到，其中一種做法或許就是現場電影的導演刻意在演出中設置障礙，埋下錯誤的種子。二○一五年影片分享網站YouTube的音樂獎頒獎典禮上，

導演史派克‧瓊斯（Spike Jonze）似乎就是這樣做。我的外甥傑森‧薛茲曼（Jason Schwartzman）不幸是這個直播節目的主持人之一。首先，主持人根本沒有劇本或節目流程表，只有一些資料卡可以參考。這就是一種障礙，因為你無法肯定他們會挑哪一張卡，節目會怎樣進行。然後某一刻在毫無預警下，一位母親出其不意把她的一歲嬰兒放到傑森懷裡，讓他抱著繼續做節目，他頓時面對障礙，不能確定小寶寶要會哭哭鬧鬧還是安安靜靜。節目從頭到尾出現了多種障礙：在其中一個環節演員要爬到布景上方，可是原本一直放在那裡的梯子給移走了。另外，一個多層巧克力蛋糕藏有節目程序的重要線索，但原本一直放著的刀給拿走了，兩個主持人只好用手把蛋糕掰開。

主持人要處理這些突如其來不在規劃之內的任務，即使面露懼色，也得設法挺下去，不能肯定能否渡過難關。簡單來說，這些障礙是導演早有預謀，特意送給演員的大禮，能帶來奇妙效果。這些意外驚喜，加上葛莉塔‧潔薇（Greta Gerwig）一連串令人目不暇給的舞蹈表演，肯定讓這次直播的頒獎典禮變得很不一樣，很富娛樂性。

我相信，也許這就是執導現場電影的秘密，能取得傳統電影無法獲得的效果：透過刻意安排、事前不知情的障礙，你可以造成恐慌、困窘，甚至失敗，這一刻讓觀眾目睹演員沒有梯子如何竭盡所能攀上布景上方，其他尷尬或面對挑戰的時刻也隨時出

13

器材的今日明天

電視目前主宰了全世界的娛樂事業，業界的年度座談會和商展吸引數以百萬計的買家。全美廣播事業者聯盟（National Association of Broadcasters，簡稱NAB）的年度商展，讓業者有機會檢視和考慮要不要在既有的數以萬計廣播器材之上，再添加技術發展帶來的許多新產品。集中於世界各大城市的電視製作中心，舉目可見各種控制及處理影像和音效的器材，效能之高是十五或二十年前絕對不能想像的，而且也愈來愈便宜。NAB商展的宣傳警句說：「給內容賦予生命」，可謂所言非虛。

哥倫比亞廣播公司是技術和研發傳統最堪稱道的業者之一，這是拜已退休的技術指導約瑟·佛萊赫提（Joseph Flaherty）經營有道所賜，包括率先在新聞報導採用電視攝影機（video camera）取代十六公釐膠卷電影攝影機。數十年來，該公司在研究和發展方面的眾多合作對象，包括索尼和其他日本器材生產商，還有日本的公共廣播機構日本放送協會（NHK）。哥倫比亞電視城的資深副總裁暨總經理巴瑞·瑟格爾（Barry Zegel）告訴我，他們在洛杉磯的大型攝影棚正在添購新的四千像素攝影機，考慮同時使用幾部四千像素攝影機呈現體育節目實況，由此可取得所需的任何鏡頭。一九五二年十一月十六日啟用的這個電視城，見證了美國電視史上不少重大事件，我最喜愛的《九十分鐘劇場》和《喜劇演員》就在這裡製作。今天他們繼續在電視城投入資金和時

間，準備製作數位式布景，配合動態控制電子系統進行現場拍攝。今天的電視製作，幾乎每個範疇都得益於工程技術開創的全新可能性。

阿萊（Arri）這個名字可說代表了近百年電影攝影機的製作工藝，如今它每年產製數以千計數位電影攝影機，在此同時仍繼續在接到訂單時，為使用膠卷的著名阿萊反射鏡式攝影機（Arriflex）生產必需的零組件。阿萊的數位攝影機成為電影工業的主流器材（很具反諷意味的是，英文的所謂電影工業film industry，事實上已不大用film所指的膠卷了）。新的攝影機製造商像瑞德數位電影攝影機公司（Red Digital Cinema Camera Company）和黑魔術公司為電影電視業界提供先進的數位攝影機。當佳能發現很多電影製作人用他們的照相機來錄製電影，就順應需求推出了廉價的攝影機。索尼專業部門（Sony Professional）產製的電影攝影機，品質之高在世界上名列前茅。

今天仍有想望和毅力用膠卷拍攝電影的導演來愈少了，這些少數的例外包括史蒂芬‧史匹柏（Steven Spielberg；他也在膠卷上進行剪輯）、昆丁‧塔倫提諾（Quentin Tarantino）、魏斯‧安德森（Wes Anderson）、克里斯多福‧諾蘭（Christopher Nolan）和我的女兒蘇菲亞。膠卷仰賴光化學作用，除了使用膠卷，還要在暗房裡沖洗顯影，再洗印到放映的膠卷上，而數位錄影則把來自影像感測器（imager）的訊號記錄

下來，但兩者都使用鏡頭，影像的美感其實是透過鏡頭捕捉的。

攝影術登峰造極

一九七七年，寶麗萊公司（Polaroid）創辦人艾德溫・藍德（Edwin Land）博士（雖然他連學士學位都沒念完，合作夥伴還是尊稱他「博士」）推出了寶麗萊自動顯影攝影機（Polavision）。這種即時電影製作系統在財務上徹底失敗，一九八二年寶麗萊接受了藍德請辭主席之職。就在這個時候，我設法尋找歌德十九世紀早期所撰顏色理論著作的傳世版本，同時聯絡藍德博士的辦公室，看看能否到寶麗萊位於麻州劍橋市的總部拜訪，把包含彩色版畫的這本書送給他作為禮物。我知道歌德的顏色理論最後被推翻了，被艾薩克・牛頓（Isaac Newton）遠在他之前就提出的理論取而代之，歌德的構想卻曾在藍德博士研發雙色攝影術早期發揮啟發作用。寶麗萊的自動顯影設備包含一部小型攝影機，內含一個裝上膠卷的特別暗盒，拍攝後把暗盒放進一個觀片器，就可以即時顯影看到彩色電影。它跟八公釐電影膠卷一樣，可拍攝約兩分半鐘無聲電影，但只能在一個特別桌面觀片器上觀看。我的兒子吉安卡洛（Gian-Carlo）很喜歡這種自

動顯影設備，愛用它玩著做實驗，攝製風格獨特的即時彩色電影。但吸引我注意力的卻是索尼正在研製的新產品——電子手持攝影機（Handycam），它用電線接上一台小型可攜錄影機，可拍攝一個半小時有聲電影。在我看來這一切再清楚不過，電子系統的問世將宣告即時顯影系統的死亡，結果正是這樣。可是我對藍德博士十分仰慕，想當面對他的傑出貢獻表示謝意，並在他告別他所創辦的公司時，把歌德上述著作送給他作為禮物。

我為此飛到波士頓，很高興見到藍德博士等候我前來，最後我跟他共度了大半天時光。他十分友善，拆開我送他的禮物時看來很興奮，表示他當然熟悉歌德的顏色理論，並肯定曾從中獲得啟發。當天除了參觀公司裡的設施，還有他的私人實驗室。他帶我走過很多實驗還在進行中的實驗室，我還記得當時滿懷敬意，沉浸在歷史感中。

參觀期間，我們討論了導致他最終辭職的因素，他告訴我，那基本上是因為自動顯影設備在市場上的失敗。我們參觀的所有地方，都陳列著用寶麗萊SK70拍立得相機拍攝的很多照片，全都是史密斯學院（Smith College）的漂亮女孩擺著各種姿勢，用來測試顏色是否平衡，皮膚的色調是否正確。我心裡暗想，如果換成是我會不會用同樣方法測試色彩。這是不尋常的經驗：譬如他把雷射光束射向遠處黑暗中的目標，隨之出

157 | 13 器材的今日明天

現一道明亮閃光；他又展示了他們為藝術傑作攝製的大型照片，逼真程度簡直不可思議。

他告訴我，他們原以為所產製的立體電影眼鏡能賺大錢。可是每次隨著某部電影掀起的立體電影熱潮，例如一九五二年的《布瓦納魔鬼》（Bwana Devil）和一九五三年的《蠟像之屋》（House of Wax），瞬間便冷卻下來，立體電影眼鏡大賣的夢想始終沒有實現。他還指出，他發明了一種新的立體成像方式，膠卷賽璐珞基底兩面的感光乳劑有不同方向的偏振作用（polarization），只需要一台普通的三十五公釐膠卷放映機就可以放映立體電影；戴上寶麗萊的立體眼鏡來看，影像就會呈現三維立體感（以往營造立體感需要兩台放映機，或透過小影格交替呈現兩個圖像）。他說迪士尼公司曾採用這種方式測試一部卡通電影。（我後來跟迪士尼接洽，他們沒有這方面的紀錄。）

不過我最終找到一位獨立的專家收藏了用這種程序製作的樣本，並願意把它借給我。我把那盤膠卷放進三十五公釐膠卷放映機試看，結果實在很棒。

在這奇妙的一天跟這位奇特的傑出人物相處，結束前我提出了估計屬於禁忌的話題：正在市場上出現的新的電子攝影機，無疑是導致自動顯影設備失敗的一個原因。

他歎息一聲，最後傷感地輕聲耳語：「嗯，可是攝影術的發展目前正是登峰造極。」

我當然明白他所說的。攝影膠卷之美，它的光輝表現，是一項重大成就；膠卷跟往日的偉大電影密不可分，像黑澤明、尼古拉斯‧雷（Nicholas Ray）、小津安二郎、穆瑙、費德里柯‧費里尼（Federico Fellini）、威廉‧惠勒（William Wyler）和英格瑪‧柏格曼（Ingmar Bergman）等人的電影；它具備獨特風貌，不完美，卻是令人鍾愛的不完美。可是在我心目中，毫無疑問，電子影像的品質將會持續改善，一如膠卷過去這些年來一直在改善。在二十世紀末對於電影全面電子化也許仍有疑慮：這是指要在電腦上剪輯，用數位攝影機拍攝，用色彩鮮豔明亮的數位放映機放映。同時總會有製片人寧可繼續用膠卷拍攝和剪輯，只是將愈來愈少，直到有一天問題變成了⋯⋯「我可以在哪裡購買膠卷並把它顯影？」*

攝影機穩定器與現場電視

　　一九七五年問世的攝影機穩定器，容許你拿著攝影機拍攝平順、浮動而穩定的鏡

★ 可是膠卷會繼續生產，用作檔案保存版本，以及其他用途。

頭，不需使用推軌等複雜器材。它是一整個系統的平衡器，操作者用自己身體支撐著它，一邊走攝影機便隨著浮動。在現場電視製作中採用平衡器，例如在《火爆浪子：現場版！》（二〇一六年）和《迷失倫敦》（二〇一七年），它可以穿過走廊、進出房間或汽車，又或者走到舞者和演員面前，到處進行快拍，甚至從室內到戶外，因為它能夠提供連續流暢的鏡頭。它也可以拍攝到多角度的景象，操作者可以用左右橫搖鏡（pan）或上下直搖鏡（tilt）手法處理，產生長長的有如採用推軌的戲劇性鏡頭，卻省掉了推軌。要是沒有這樣的器材把攝影機穩定下來，拍攝同樣的鏡頭就要用多部攝影機並經過剪輯。它是現場製作很有效率的工具，比起用多部攝影機拍攝省掉不少麻煩。

安德烈·安德曼現場攝製威爾第的歌劇《茶花女》，攝影機穩定器就華麗上場，這齣電視直播歌劇於二〇〇〇年在巴黎多個現場地點演出，由維多里歐·史托拉洛漂亮地用鏡頭把演出的畫面呈現出來。攝影機穩定器在它的發明者蓋瑞特·布朗（Garrett Brown）操控之下發揮妙用。蓋瑞特也是《舊愛新歡》的主要攝影機操作者，他在發明了穩定器之後就廣泛採用。蓋瑞特是個壯漢，可以想像，他是這種器材的絕佳操作者。他和維多里歐拍攝《茶花女》表現非凡，在裝滿了鏡子的房間裡穿來插去，他們在鏡子上的反映卻不曾攝進鏡頭，在此同時又能把威爾第這部經典歌劇的人物漂亮地呈現

出來。

放映：在戲院和家中

如果你對電影院的三十五公釐膠卷專業放映機並不熟悉，你肯定在《新天堂樂園》（Cinema Paradiso）等電影裡看過大型機器咯咯作響轉動著，在弧光燈（arc light）下把一大盤的膠卷逐格展開投射在銀幕上。今天一般電影院的放映機不再是膠卷放映機了，用不著每部電影把九盤或十盤影片送到電影院，再一盤一盤的裝到放映機上放映出來。電影院裡放映的電影，現在來自一台上鎖的硬碟（直到放映機收回成本後再解鎖）*，又或來自衛星訊號。電影的內容，會跟每二十分鐘放映一盤影片的時代一樣嗎（這個時間局限是因為膠卷的長度有限）？電影院經營者還可以繼續堅持在四至六個禮拜的公映期裡，電影只能在戲院放映嗎（在此期內禁止在家中觀賞）？

＊ 放映者和製片商都不願意承擔裝設新的數位放映機的成本，出資的第三方可從票價取得若干百分比收益，直到收回成本為止。

一直以來給我留下深刻印象的是，顧客想要什麼，就幾乎總是可以得到什麼。我知道很多人像我一樣愛到戲院看電影；但他們也樂於有權隨時隨地從電影獲得娛樂：透過電視、電腦、平板電腦以至手機。他們可能某天晚上去戲院看電影，然後在家裡跟孩子再看一次。誰說得準？這是由他們自己決定的，以後也將是這樣。

再說，我很難接受的是，隨著電影過渡到數位製作，所需的工具全都數位化了（唯一例外的是鏡頭），當這一切都不一樣了，電影本身卻一成不變。

傳統電影的不凡之處

讓電影維持不變，這種想法是可以理解的。在電影約一百二十年的歷史裡，不是只出現過一部最偉大的電影，也不是只有十部，又或者像某些人或某些組織總是試著羅列的，五十部或一百部。光是默片時代，也許就有三十部至今仍然深受喜愛的傑作。

有聲電影的突然問世，害得傑出電影的創作一度陷於停頓，電影倒退成為舞台劇的記錄工具，但不久之後重新走上發展之路。

我相信如今有數以百計的電影傑作。光是黑澤明一人，也許就拍了九部毫無疑

問的傑作，費里尼也許有六部，不能一一盡錄。這些作品短的九十分鐘，長的三小時，大部分（但不是全部）是黑白電影，敘事結構一直在進步，演員有漂亮的演出。

很多年之後，彩色電影取代了黑白電影，雖然今天視乎主題和風格，仍然可以兩者並存。黑澤明很多作品是黑白的，費里尼和柏格曼也一樣。安東尼奧尼（Michelangelo Antonioni）拍了一些漂亮的黑白片，也拍了像《紅色沙漠》（Red Desert）的彩色電影。

柏格曼所拍的《芬妮與亞歷山大》（Fanny and Alexander），色彩有原創味道而且十分悅目。導演馬丁・史柯西斯（Martin Scorsese）致力挽救我們的電影遺產令人敬佩，透過他所創辦的電影基金會（The Film Foundation）設法保存和修復很多經典電影。

我經常在尋思，電影史上創作力的大爆發為什麼會發生，又怎樣發生。也許這是浪漫化的想法，但我唯一的結論就是，在十九世紀，製作電影的潛意識衝動就已經存在而且一直在醞釀，可是當時根本沒有這方面的技術。誕生於一七四九年而在一八三二年逝世的歌德，可說是那個時代的代表，他同時是詩人、小說家、科學家、劇作家和劇團經理，我可以肯定，如果有機會拍電影的話，他會抓住不放；他的同道人劇作家弗里德里希・席勒（Friedrich Schiller）也一樣。華格納會認為電影是他的音樂戲劇概念的自然表達方式。劇作家奧古斯特・史特林堡（August Strindberg）也會有

一種新工具

有時我尋思，如果出現了一種全新的樂器將會帶來怎樣的結果：這種樂器不用吹的，沒有簧片或銅管，也不用敲弦或撥弦，不用在皮革上打擊？它是前所未有的，聲音剛從天上降臨，沒有鍵盤，也沒有電子樂器特雷門（theremin）的天線，暫時還沒有人曉得該怎樣演奏。要等多久才會有某個大傻瓜試著演奏它？如果真的有人這麼做，這個勇敢的樂手會不會堅持奏出的音樂像來自傳統交響樂團？新的樂器是否表示會產生新音樂？而當舊有的音樂是如此龐大的寶藏，以致任何音樂創作人都要創作類似的東西，新音樂又要如何打造出來？

在本書裡我談到我怎樣完成了兩個工作坊，一個在奧克拉荷馬市社區學院，另一個在加州大學洛杉磯分校，分別演出我還在撰寫的一部劇本的不同片段，各針對我要了解的不同問題。但我還沒有怎麼談到我的劇本，還有為什麼對我來說了解現場電影是那麼重要。

我總是愛看到藝術表現的方式跟它的內容一致。對我來說，這是藝術最值得珍愛之處，但也許我只輕輕觸及了這方面的問題。我的《現代啟示錄》在拍攝過程中就反映這部電影和越戰的很多共同元素：青春、大量裝備（武器）、搖滾樂、毒品、失控的預算和赤裸裸的恐懼，這就是這部電影所要表達的。我由此想到日本傑出小說家三島由紀夫不平凡的人生，他的作品整體上跟他人生的宗旨和事實是一致的，實際上，他人生結局的一系列事件跟他作品的內容如出一轍：他以私人武力策動了一次右翼政變，最後以切腹儀式自殺。他的人生和死亡，跟他出色的文學創作一樣是他藝術的一部分。

幾年前，我覺得自己到了應該展開一項具雄心壯志計畫的年紀，藉此攀上個人生涯的巔峰（如果有這麼一回事），我考慮了各種可能性，最後抓住了一種想法。毫無疑問，費里尼透過《八又二分之一》獨特地反映了自己的一生；但其實在此之前，他

的《生活的甜蜜》（La Dolce Vita）就牢牢捕捉了一九五〇年代的風貌。如果一個火星人來到地球問道：「你能告訴我一九五〇年代是怎樣的嗎？」你只要回答：「看看《生活的甜蜜》吧。」大時代的一切盡在電影之內：「名人」的鋒頭蓋過了基督，狗仔隊（paparazzi）應運而生，個人的努力在時代變遷之下根本徒勞無功。

於是我開始尋思，有沒有某個單一主題足以代表我的時代：在這個第二次世界大戰之後的時代，很多有趣的事情彷彿把世界翻轉過來。這是冷戰的時代，也有人奮起爭取公民權利，這也是人類登陸月球的時代；界定這個時代的還有越南那一場毫無意義的戰爭，還有一位深受愛戴的總統在我們眼前遭到謀殺。我體會到，我們對這一切的經驗都是透過電視而來：這是電視的時代，最初是黑白電視，看著看著變成了彩色電視。電視甚至變得能夠反映我們是什麼，以至界定我們是什麼。

我由此想到，要攀上個人生涯的巔峰，我可以聚焦於自己家族的經歷，也許是幾個世代的經歷。就像年輕的湯瑪斯・曼（Thomas Mann）撰寫他的不朽傑作《布頓勃魯克家族》（Buddenbrooks），我講述自己家族的故事，也就同時講述了電視的故事；透過柯波拉家族三代人，電視的整個歷史，從誕生、發展以至開始步向死亡（又或過渡到資訊時代），都可以娓娓道來。然後我又想到：在構思和講述這個有關我自己、我

的家族和電視的故事時，我必須採用一種新的藝術形式，它代表了電視、電影和劇場的後續發展——它就是現場電影。《布頓勃魯克家族》縷述這個家族（事實上就是湯瑪斯·曼的家族）幾代人的故事，反映出德國發生了翻天覆地的變化，初時由商人公會組成的「漢薩同盟」（Hanseatic League）掌控著波羅的海貿易，這個商業聯盟最後卻由一個新的德意志民族國家取而代之；我的家族三代以來的傳奇故事也有異曲同工的作用，可以反映電視帶來的時代巨變。

我定下了這個目標，並準備從湯瑪斯·曼的成長小說（bildungsroman）吸取靈感，隨即開始規劃一部大型電影作品的結構，內容是柯拉多（Corrado）家族三代人的故事（大體上以柯波拉家族為藍本），故事開頭正值電視機最初問世，發展下去電視成為了時代的主導力量。因此對我來說只有一種相配的表達方式：這種方式要相當於「它所表達的內容」，這是一種新形式的電視，也就是我一直在討論的現場電影。

讀者們也許已經體會到，我在研究這種新表達形式的過程中，對於尤金·歐尼爾年輕時的雄心壯志深有所感：他希望看到停滯不前的美國戲劇重新綻放奇葩，在一九二○年代想盡辦法把失落的傳統重新發掘出來，在此同時，以自己的人生和家族中人的人生作為系列劇作的故事主題。他的劇作內容因而包羅萬有：大海、命運、上

帝、謀殺、自殺、亂倫、精神錯亂。我又察覺到，只要多花點時間看看我的家族故事，就不可能用一部電影把故事全都講完；要講的全部內容有多少，就要有多少部電影。

我的劇本現在寫得很長了，而且遠遠還沒寫完。它名為《暗電幻影》，目前就可分為兩部電影，第一部是《遠方幻影》，第二部是《親和力》。我的夢想是在像哥倫比亞電視城那樣的設施裡進行製作。我要讓每一部電影都是現場製作，把它即時直播到世界各地的電影院，同時也可以在家觀賞。我聽說，傑出劇作家諾埃‧柯華（Noël Coward）在創作生涯後期，只會在自己的劇作中演出六次。我準備追隨他的步伐，每部電影也只會有六次現場製作，每次在不同時間演出，這樣世界各地不同時區就都有機會即時看到，而且在電影院和家裡都能看到。在六次演出之後，日後再要觀賞，就只能看各次演出的存檔版本了。我剛談到的這些安排無疑都可能改變。這種做法或任何類似做法是否可行，我也不能肯定。目前，就如你們看到的，我正忙著把兩個工作坊領悟到的一切記錄下來，從鏡頭角度到舞台地板標記以至龐大的後勤作業和財務挑戰，也就是這個規模宏大、雄心勃勃的製作計畫所涉及的一切。

當然，還有一個尚未解答的主要問題：除了我之外，還有人想拍現場電影嗎？我的答案該是肯定還是否定的呢？在這種結合電影、電視和劇場的新形式裡一試身手，

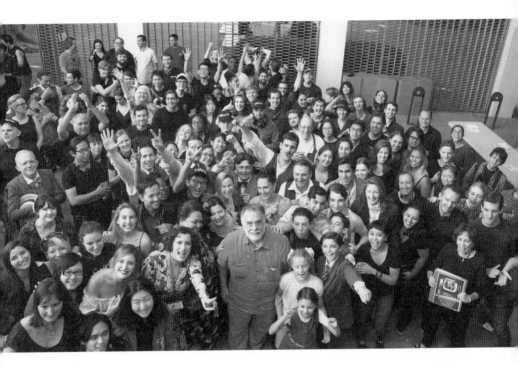

柯波拉和加州大學洛杉磯分校現場電影工作坊全體演員暨工作人員合影，
二〇一六年七月二十二日。

附錄

奧克拉荷馬市社區學院
現場電影製作日誌
（二〇一五年五月至六月）

在奧克拉荷馬工作坊，我一直有寫日記。一年後在洛杉磯工作坊就沒這樣做了。

我不大肯定這是什麼原因，也許在洛杉磯我對情況已經熟悉，在那裡也可以跟朋友和親戚聯絡。在奧克拉荷馬期間我每天早上的這些想法，相信對好奇的讀者來說也許是有趣的，因此我把它放進書裡。

二〇一五年五月二日

我在奧克拉荷馬市剛住進的公寓十分寬敞，有個好廚房，地點甚佳，在一幢寧靜建築內，走路就可以到達很多活動的地點。樓上有健身房和游泳池。現在我要慢慢減少這裡的雜物，把自己的東西帶進來。我要把箱子裡的東西拿出來，讓自己適應環境。

目前的秘訣是保持平靜，安頓下來，放鬆，然後著手重寫短片的劇本──希望它能夠具備最佳潛力，可以讓我得到新東西。這裡我有住宿的地方，有一輛車、一個攝影棚，還有「銀魚」拍攝車和工作團隊，一切集合起來秩序井然。現在我要把健身運動的模式確定下來，在臥室做做運動，可行的話考慮到樓上健身房。

未來的電影 ｜ 176

我們的獵鷹7X飛機在這裡的飛機庫，飛行員在達拉斯受訓，跟這裡很近。不久

後安納希德（Anahid）、馬薩（Masa）、珍妮（Jenny）和羅比（Robby）就會來到，葛雷

（Gray）已經來了*。我逐步達到期望的狀況。最好是四周看看，檢查一下衣櫥的空

間，把箱子留下，把房東的雜物放進去收起來。看來這裡大有可為。一個月後我對現

場電影的認識將會遠勝目前。

手頭有最新一期的《葡萄酒觀察家》（Wine Spectator）雜誌，希望對我的英格諾

克酒莊（Inglenook）有用！

二〇一五年五月三日

星期天。剛跟服飾設計師洛伊德・柯拉克尼爾（Lloyd Cracknell）碰過面，一個很

和藹可親的人。我體會到珍妮告訴我的，這樣一個人懂得欣賞和愛護「家庭」。他滔

滔不絕談到他的姪女，曾帶著每個姪女去旅行，又提到前去麻省劍橋市探望家人。這

—

★ 日記提到的人名參見書後的〈演出及製作人員名錄〉。

是一般人不了解的：他們是同性戀，並不表示就不能像一般人與家人有緊密關係，包括兩人的父母和他們兄弟姊妹的所有孩子，關係也許比一般人更緊密。當然他們希望能在傳統所說的「婚姻」之下結合，因為他們熱切希望繼續跟原來的家庭保持聯繫，並獲接納成為他們心目中那個大家庭的一部分。

除此以外，他是我拍短片非常適當的人選，我很高興他成為團隊一員。還有，奧克拉荷馬市社區學院電影課程的設施我已經看過了，十分充裕，這次拍攝計畫的很多其他資源肯定可以就地取材。

一切順利；我來到了這裡，現在必須重寫短片的劇本；我要保持健康（做運動），勤奮工作（寫劇本），快快樂樂（吃義大利麵豆湯﹝pasta fazool﹞）。

二〇一五年五月五日

我的心思應該回到要拍的短片，想想怎樣把它弄得更精簡，能在工作坊更好地利用。我有一種預感，可以讓東尼（Tony）遇上的婚姻困擾，更多是在毫無準備之下出自意外，出現的一刻正好是劇情主要動力往前推進。它要突然在現場演出爆發，看來

沒有規劃，原不在劇情之內。東尼的妻子走進「銀魚」拍攝車打斷進行中的廣播，這一切發生時還要把「女伴」場景拍好。我會試著這樣做。

還有，我討厭《復仇者聯盟》（Avengers）這部電影，我和世間的品味愈走愈遠了。我也不能做些什麼，只能說就是這樣。

另外，《唐吉訶德》（Don Quixote）讀來前所未有的有趣，他每次的「騎士遊歷」冒險故事，結局都是挨揍被痛打，桑丘（Sancho）就跑來拋出一些最可笑的「說法」。讀來趣味十足。

好的，我要讓這天有最大收穫。

二〇一五年五月六日

對我來說，事實上最重要的是百分百專注寫作劇本，因為要實現拍攝計畫，對我這個往往不在意實際可行性的人來說，比想像中更難。即使以目前的規模來說也幾乎是不可能的。很大程度上這是攝影機電線的管理問題，還有把多層同時進行的活動區分開來。每層活動必須合情合理的在同一時間、同一地點發生，還得有條不紊。因此

我們需要舞台經理。我吃午飯時會跟他見面，必須談談怎樣做到這樣，而且，做起來要感到自在，跟技術指導泰瑞也要有同樣共識，她在這過程的另一端肩負重任。

二〇一五年五月十日

在奧克拉荷馬市一切妥當：在布力克騰區（Bricktown）的公寓住得很舒服；我那輛白色小車準備好了，我曉得怎樣開車到學院去。相信馬薩和羅比很快就來到，「銀魚」拍攝車也將會駛進攝影棚。

因此再次想到，最重要的就是劇本。

以下是葛雷格（Greg）的建議，我請在此任教的這位教授當顧問：

一、由於在這個版本裡艾奇（Archie）是故事主角，在場景七當琪亞拉（Chiara）說她十七歲就愛上了艾奇，有沒有什麼辦法，不管是從她的現場演出還是透過精采的預錄片段，讓人感覺到她為什麼愛上艾奇；這也可以讓我們稍微走近艾奇，透過琪亞拉的目光對這個角色有一番觀察或感受。（讓當時是年輕女孩的琪亞拉跟艾

奇跳舞？讓琪琪拉把艾奇的照片貼在牆上？）

二、場景十……這可能只是導演和演員在演出上的問題，不過看來事情的轉壞有點突然。我只能從我自己家庭的互動來理解：我的父親在義大利長大，要不是第二次世界大戰爆發，有可能成為釀酒師，因為戰爭他加入了海軍，後來成為美國聯邦調查局（FBI）人員。（這裡說的是琪琪拉怎樣跟柯拉多一家結識，相關情節包含一場打鬥，還有「證明她是處女」等；怎麼讓這一切不要來得太突然？）我的家庭在同樣處境下會爆發這樣的場面嗎？還用說嗎！不過他們在這情況下最想做的，就是讓可愛的新家庭成員覺得事情沒那麼壞，因此我的父母可能多花點力氣避免這種爆炸性場面。他們會像在這個場景所見的無法克制嗎？（我的回應：他們當時還怎麼會想到這位新來的年輕女孩在場？）對！他們會盡力避免場面失控，因為絕不想這樣的事暴露在別人眼前——而且是在歡迎她前來的一晚。這對於文森索（Vincenzo）這個角色也會有幫助，讓我們在感覺上認同他。但這是可能在我家裡會發生的情況，你家裡或許會不一樣，就相信你自己的真實感受好了。（？）

三、場景十四……怎麼避免只是提一下娜迪亞‧布蘭潔（Nadia Boulanger）的名字而

已？*播放錄影片段？或其他辦法？怎樣讓我們感受到艾奇盼望成為作曲家的夢想？這是相對於他活在長笛的世界——我們對這個世界倒是頗有一番感受。（我的回應：「娜迪亞・布蘭潔」這個名字對艾奇有什麼意義？以卡米尼〔Carmine；譯者按：柯波拉的父親〕來說，由於家裡有我們這群孩子，他的夢想無法實現。）

四、場景三十一，劇本頁二十……艾奇卑躬屈膝為什麼令人難以想像？能否有某些預兆讓我們體會到為何這樣？（我的回應：我讓菲洛美娜〔Filomena〕為此問過他，除了他所說的還能添加什麼？）事前提示有助於引出後面令人難以置信的一刻……如果上帝讓東尼重獲行走能力，艾奇甘願放棄自己的夢想。

五、場景四十三，劇本頁二十八……艾奇自稱為爛透的作曲家，在他這樣說之前，有沒有辦法讓人感受到他是怎樣的作曲家？是否此前播放一段錄影？這是否艾奇內心的主要衝突：選擇長笛還是選擇往作曲方面發展。（我的回應：好的，他是多好的作曲家？毫無疑問他很有才華——怎樣表現？）

我們聽到他吹長笛。如果聽到他寫的音樂對劇情有幫助。（我的回應：好主意。）因為從多方面來說造成他內心衝突的是，儘管他在長笛方面很有才華，他的熱情不在於演奏別人在創作領域裡發掘的音符。他要在創作領域扮演探索者，自己發

掘那些音符。（我的回應：對，為什麼艾奇想成為作曲家而不是長笛手？因為金錢？虛榮心？——因為他總是認為自己有點像蓋希文〔George Gershwin〕。）

六、場景五十五，劇本頁三十三……也許這是要求太多了，但昨晚我在畢業典禮上看到我們的音樂教授指揮合唱團，看見音樂和歌聲讓他充滿能量——讓他的身體、雙手、雙眼活了起來……（我的回應：另一個好主意——奇奇〔Kiki〕叔叔說了同樣的話，他說東尼應該看看艾奇怎樣指揮！）

有沒有辦法最後閃現某種感悟，要很低調呈現，因為艾奇快走到生命盡頭了，然而就在此刻讓人感到他在散發最後的能量：讓艾奇在想像中感到在他引領下音樂和樂團融為一體；尤其是如果這是他創作的音樂，就代表他的夢想實現了。（我的回應：也許讓他指揮樂團演奏他那首最終未能獲獎的歌曲。）

如果他所指揮的是自己的作品，這一點最好更清晰表達出來。

★ 布蘭潔是法國傑出作曲導師。喬治‧蓋希文（George Gershwin）曾跟她學習。我的父親也一直想跟她學習。

葛雷格的建議可取之處在於，他不是提出要拍些什麼鏡頭，而是指出怎樣從劇本原有的內容來表現得更多。我思考一下，這是可辦到的。

二〇一五年五月十三日

現在是星期三了，我要把褲子的標籤交給助理瑞秋（Rachel），請她把褲子拿回來。快要讓工作坊的演員首次把劇本通讀一遍了，我很興奮。那將要花上一整天的時間，先讓他們通讀一次未經縮短的劇本，接著把這次演出的部分通讀兩次，第一次一邊念一邊停下來討論，第二次不停念下去。

我相信大體上什麼都全面考慮過了；艾莉（Ellie）和姬亞（Gia）看來準備好舉步向前。因此現在我應該放鬆，做運動，然後向著工作坊進發。

上帝仁慈、親切而富創造力，我們期望跟他一樣。記住，每天要讓身邊的一個人度過快樂的一天。

簡單筆記——「可能出錯的事」：

—場景過渡不能「及時」完成。

—我自己造成影像之間的切換欠佳。

—提供錄影片段和片段集合的程序欠佳。

—音效欠佳——聽不到演員說什麼。

—演員聽不到提示（主要是東尼在「銀魚」拍攝車和達瑞爾〔Darryl〕在舞台的提示）。

二〇一五年五月十五日

短片（通讀劇本）很棒的第一天。今天要進行劇場遊戲和即興排演，也許是演員的團體即興排演，一直演到過了午餐時間，在多個布景前排練，演員之間又有互動（某種慶祝活動），他們一起準備冷肉切片等食物，一起吃並一起排演。一切十分理想：劇本內容豐富、幽默、有感情。最後一幕幾乎可以演個不停⋯有趣！

二〇一五年五月十六日

第二天很有趣，很多劇場遊戲，一次即興排演：艾奇首次碰上童年時代的琪亞拉。然後在舞台上進行了演員的大型團體即興演出，演員協助場地布置，然後我告訴每個人排演的目標，他們餓了便一起準備午餐一起享用。很長的一次排演，有幾個不錯的時刻。菲洛美娜說的話太多了，總是試著在場景中扮演主導角色，事實上這個角色應該沉默寡言，不多說話而表現出強勢。

從各方面來說很好的一天。今天（星期六，排演的第三天）攝影師密海來了，我會嘗試給每個攝影機操作員分配任務：（怎樣測試他們的能力），請他們用特定（同樣的）鏡頭拍攝有構圖布局的一組演員，然後評定誰拍得最好？另外依序指派每人拍一個角色，譬如艾奇、琪亞拉或其他主要角色，要拍攝主鏡頭、特殊鏡頭、動態鏡頭等。

昨晚嘗試聽著音樂入睡，但播放器一直沒關掉，我醒來輾轉反側。不是個好主意。希望今天能保持清醒，因為密海今天離開工作坊前，我們就要對燈光布局和構圖風格等等有一個清晰概念。還有怎樣處理背景等問題——如同《厄夜變奏曲》？

二〇一五年五月十八日

今天——星期一，我要幹勁十足地排演短片第一和第二部分，注意鏡頭角度問題。

因此應該用我的徠卡取景器（Leica finder）。也許應該請舞台經理史蒂夫（Steve）把桌椅布置來當作場景，做一次快速劇本通讀，又或每個場景布置好後做一次通讀。

這是我從後趕上的機會，對走位（blocking）和攝影機鏡頭的邏輯要提出很具體的構想。至此還做得不錯，我在排演的頭三天做了不少事，今天星期一進入第四天，我必須往前推進。

我發現最大的問題是場景欠缺邏輯：為什麼在琪亞拉來到之後文森索一家變得那麼不正常？菲洛美娜跟兒子的關係是怎樣？（他們都愛她，像我一樣？）如果能把這兩部分試演出來，就會按原來時程表進行下去。小柯西瑪（Cosima）甜蜜的五歲生日，還有帕斯卡（Pascale）的。

二〇一五年五月十九日

星期二早上。我相信短片實驗計畫進行得不錯。短片的三部分現在可以從頭試演一遍了，我的優先要務是設計「鏡頭的具體表現」——拍攝的位置。我滿意各部門的表現，包括道具、布景、燈光、音樂；今天技術指導來了，接著我會逐步累積現場演出經驗。我欣賞整個學生團隊的態度和努力。我必須說，到這一刻為止，各方面都跟期望的一樣好。

我原有的想法看來還是個好主意：把這次的短片作為《暗電幻影》的「核心」，讓它像滾雪球般發展成一整個電影計畫。從核心開始讓它順著自身規律自然成長。不要先決定整部電影要演出多少晚，而是從這個核心持續做下去，看看發展到多大規模。

二〇一五年五月二十日

直到目前一切還好。現在是排演的第七天：排演要登上主舞台了，有待修訂的只有「撲克牌遊戲」和文森索獨自在電視機前面的場景，然後「布景」就大體有個基礎

了。

昨晚跟艾奇碰過面；今晚也許是東尼。又或者是文森索和菲洛美娜兩人一起——剩下來就只有琪亞拉了。

電視顧問麥克．丹尼（Mike Denney）現在或可針對「攝影機問題」加強它的邏輯。

就像我所說的：「至今一切還好。」

二〇一五年五月二十一日

很早起床；不久後就要到攝影棚繼續把鏡頭設定好。這個早上會從大場面的晚餐場景開始排演：包括打鬥等等。我猜想這部分是很累人的，可是不尋常的鏡頭一旦拍好了，就可以留著「備用」，我期望它在故事的視覺化過程中能起作用。重點是：電視「和」這個家庭的關係。

我要持續演練並為拍出精采鏡頭做好布局。

二〇一五年五月二十三日

目前狀況：這是星期六，所有場景都準備好了，除了：來自「銀魚」拍攝車的柯波拉走路片段、聖誕節的錄音機；《舊愛新歡》的片段、「銀魚」裡的艾莉森（Alison）和東尼：艾奇到東尼和艾莉森的公寓探訪；加長型禮車（西聯公司〔Western Union〕）；加長型禮車、艾奇在頒獎典禮上指揮、艾奇和東尼在救護車上——要加入攝影機。我必須今天完成，接下來的日子就可以在攝影機鏡頭前從頭排演，要加上服裝、化裝、髮型和最後的燈光布局。

我今天特別要做些實事：完成所有鏡頭，同時把風格變得更戲劇化。

二〇一五年五月二十四日

（實際上寫給所有人的信件：）

今天休息：星期天。

我在這裡所做的事最好這樣描述：「能不能」把所有電影風格的鏡頭預先安排好，在地面燈光照明下（不是高架燈光）一個一個鏡頭拍下去，在現場演出中讓演員在鏡頭間移動，並現場加插所有演出元素：音樂、音效、燈光提示、綠幕合成影像、預錄片段、設計圖像，甚至是時間錯置的表現手法（重播、隨著時間移動，諸如此類），組合成連貫的即時戲劇製作。

目前進度正常，星期二開始每天會把整個表演排演一遍（約五十分鐘），每次演出有三個廣告時段，每次排演增加一種元素而更趨完整：服裝、髮型、最終使用的道具、景物、燈光提示、預錄片段和圖片；到六月一日左右開始彩排，直到最後的彩排——這將會錄下來並加以剪輯去除失誤，以便在最後演出時錄影同時播放，作為後備。

這次的「概念實驗」實現了我期待的結果，讓我清楚看到未來的現場電影操作過程實際是怎樣的，跟過去以至現在的現場電視有什麼不一樣：它就是我在三十年前所說的「視覺預覽」，而且這些視覺預覽都會在最終演出中呈現。現場電影的主要不同之處在於它是即時演出，它的鏡頭是真實的電影鏡頭而不是形式化地「捕捉畫面」，也就是說它包含建立鏡頭、過肩鏡頭（Over-Shoulder）和特寫鏡頭等，同時燈光來自地面而非高架系統。

還有，來自重播設備的現場切換帶來了全新運作方式，像是有操控時間的手段，而實際上時間是在正常流動。這方面的可能性有待進一步思索並充分利用。

（註：現場電影有賴一定程度的預先設計，雖然場景逐個排演時可以使用不完整的、非最終呈現的模擬景物或道具，包含我一直在使用的模組式元素像「操作式」桌椅、水果紙皮箱和替代道具。相當有趣的是，這跟一九四〇年代倫斯利的「獨立景框」製作系統差別不大，不同之處在於一旦對所有細節做出指示後，演員從一個布景跑到另一個布景有表現上的自由。在設計概念上，所有布景都設置在攝影棚周邊的一個圓周上，中央有一個「自由點」放置器材；由此達成的效果，是否像「獨立景框」系統先把一切布置妥當，然後攝影機和燈光利用流動指揮台移到拍攝點？）

我們的技術排練和著裝順排下星期二開始。

傳送自我的iPad

我沒有真的寫完今天的日記。我解釋了我所拍的現場電影可視為視覺預覽付諸行動的演出。在視覺預覽和演出之間有多個星期的排演以及鏡頭在各種角度下的布置；然後（magari!）* 現場電影就上演了。但跟「獨立景框」製作系統很相似的是，那些

鏡頭可說已經存在，只是演員演出時從一個鏡頭走到另一個鏡頭。無論如何，在這個過程裡浸淫一段時間後，我正在理解它怎樣運作。如果要再做這樣的現場演出，我就曉得怎麼做。雖然我必須說有很多就像我所預見的，而可以肯定的是，我把「專家」放到了適當崗位。

二〇一五年五月二十五日

好的，今天是國殤紀念日，姬亞暫時離開飛到洛杉磯。讓她跟在我身邊是有趣的事，這個嬌小的女孩。我的進展如何？已經準備好明天（星期二）起在奧克拉荷馬市進行完整的順排。也許應該在演員室先做一次順排，讓他們盡量演，演，演？我會考慮這種做法。

可是對我來說，關鍵是聚焦於每天的計畫。先是讓演員進行對白排演（line rehearsal＊），同時微調技術性問題；把對講系統等設備裝設好。在音效室把布萊恩

──

＊ 義大利文：我期望。

（Brian）的鋼琴設置妥當。把所有片段準備好，然後做一次演演停停的完整順排，也許每天下午五點進行一次完整順排，每次加入多一種元素：服裝、髮型、最後實際用的道具；也許明天在音效室錄下所有旁白（voiceover）。

我心裡的意念都組織好了，確定把重點放到了恰當地方。

記住，我總可以做出補救；如果一次排演做得不好可以要求他們重做一遍，甚至做到很晚（提供食物作為補償）。

技術上的缺陷對我來說較難補救，因為我實際上不能對機器施加什麼控制。

二〇一五年五月二十六日

星期二，「復工」，排演踏入第十天了。這個早上我計畫只跟演員在演員室排演；舞台留給攝製團隊組織一下，他們在午餐後要加插當時的汽車和救護車的片段。然後下午四點做一次完整順排，加入現有各種元素：攝影機、錄影片段、服裝（？）、道具（？）、景片。

好的，這個早上聚焦於演員和演出技巧，包括故事和相關的一切。安納希德應該

跟我一起嗎？還是策劃一下錄影片段更為有用？我猜想該是後者。

我相信進度是正常的，柯波拉產品行銷公司（Francis Ford Coppola Presents）也運作正常。我明白朱歐（Joe）所說的，行銷公司是母公司，柯波拉酒莊（Francis Ford Coppola Winery）在其之下。因此，當我們（以非註冊公司名字營業）把行銷公司的名字改為「柯波拉家族」（The Family Coppola），一切結果就如預期。

我看來穩步前進：有效率、精力充沛，像玩雜耍拋球接球，表現不輸以往任何時候。我相信做運動是原因之一。還有跟太太相處融洽，因為她要什麼就給她什麼：「快樂的妻子等於快樂的日子。」

二〇一五年五月二十八日

第十二天排演。當我看拍攝中的短片，失望地發現東尼在「銀魚」拍攝車螢幕上顯示的畫面，不是我想要的效果。不過現在可以這樣做：如果我預錄大部分電影裡角色觀看螢幕的畫面，把它們傳送到EVS重播伺服器播映室的螢幕，並在那裡放一台攝影機，基本上就可以把這些螢幕偽裝為「銀魚」的螢幕，也就是東尼和達瑞爾在觀

看而琪亞拉正在轉台的畫面。

我現在體會到，現場攝影機之間的所有切換比想像中複雜（包括攝影機重新用號碼命名的問題），即使對泰瑞這樣的專業技術指導來說，若再加上去背嵌入技術等額外負擔，任務就幾乎無法執行，這是由於多功能導播機的局限以及缺少了製作圖像等的電腦系統。

今天我應該繼續排演劇本裡的各個段落，確定攝影機的位置，並把各錄影片段和它們的設定確定下來，同時持續不斷把劇本各個走位逐個排演下去。現在劇本第一部分大體排演過了，必須同樣地排演第二部分。還有，今天下午稍後對講系統就會送來並架設妥當，同時電視顧問麥克也會在場，我應該要他坐在「銀魚」拍攝車上跟泰瑞一起執行任務。

當導演顧問歐文（Owen）來到，我會問他對整體演出有什麼意見，請他對「整體」提出建議，並看他對個別部分能提供什麼幫助。

實在十分刺激，像是操控一台很奇妙的「機器」。演員都做得不錯，相當奇怪的，琪亞拉和文森索表現特別好。怎樣給艾奇賦予更多悲劇色彩？請他演得像是受了詛咒

——無法實現父親的期望：更多希臘悲劇元素？

譬如像神話中吹笛子的馬西亞斯（Marsyas）半人半獸神。

二〇一五年五月二十九日

主要問題：

■ 音效：音效師任務太多而經驗太少。要找另一個人負責麥克風和收音桿的放置，並負責做出指示。威爾（Will）應該在混音器控制面板前面。

(1) 無線麥克風應該裝在一個簡單的環狀帶子上，掛在脖子或肩膀上，可以很快除下來讓演員迅速更換戲服。（這應該由收音師負責。）

(2) 威爾應該開始做實際的「音效設計」，加上音效、環境音效和特定音效提示。

(3) 也許羅比要開始負責上述部分任務。

■ 舞台經理：應該留在崗位上引導表演進行，全部透過對講機做出提示。他在電影任何一幕進行期間都不能離開對講系統，當然在整體排演時也是這樣。他要記下向尚恩（Sean）提出的燈光提示。他可能需要其他副手，像在演出場

地管理戲服、道具和景物的丹尼爾（Daniel）。可能需要兩三個有效率的人員指示所有這些元素的現場調度。

重點：舞台經理要開始掌控和提示，在崗位上引導整個表演進行，並保持在對講系統上。

■ 布萊恩要架設好他的音樂錄音室，裡面有鋼琴、他的劇本和一個大型螢幕，讓他能看到表演進行而演奏音樂。他應該在整個表演期間與對講系統連線。

■ 我們在多功能導播機方面遇上瓶頸，這表示技術指導泰瑞需要一位很有效率的助理負責補漏，並把相關攝影機畫面傳送到多功能導播機的八條訊號通道。

■ 或許最好讓麥克・丹尼在「銀魚」拍攝車上坐在泰瑞身旁充當副導演，而讓溫蒂（Wendy）在拍攝現場跟攝影機操作員一起執行任務。

二〇一五年五月三十日

我寢食不安地擔心這次的短片拍攝朝著一般電影拍攝的方式飄移，在「有限的時間裡」不斷擴大而花掉所有時間，舞台經理史蒂夫不善於處理這種情況，有時離開了

對講系統，未能隨時在旁幫助我。因此我認為最明智的做法是把短片引回劇場製作方式，讓史蒂夫經常在崗位上，演出期間都會連上對講系統。我有貝格斯作為後備人選，以防出現重大失誤；音效方面會雇用一個電影音效人員負責麥克風的放置，威爾會負責混音器操作並做出各種提示。隨著我們進入全劇順排的一個星期，我要仔細考量一切。

在星期六的排演之後，我讓他們從頭把整部劇本試演一遍。第一和第二部分並不流暢，但還算能維持整體感覺；第三部分就出亂子了，很多鏡頭有失誤，很不流暢。明天我應該從第三部分開始，把每部攝影機設定好，然後把畫面錄在向量示波器（vectorscope）。很多事情要靠羅比，他要剪輯許多預錄片段系列，而他的本能感覺跟我的不一樣。剩下來就是音效問題：錄音、混音、所有音效設計，並全部整合為起伏有致而清晰的單一聲帶（sound track）。（貝格斯可以做得來。）我們沒有什麼值得恐懼的，除了恐懼本身。

有關今天全劇排演的最後想法：如果所有提示都百發百中，能聽到和明白台詞，音樂和現場演奏又能巧妙配合，這將是一次愉快經驗。我們很進取地直接面對困難，開始認識現場電影的本質和可能性了。

二〇一五年五月三十一日

星期天，時間尚早，等一會要去社區學院的「志工」日上工。我感覺到這次演出能一氣呵成，但也許要六月三日才做得到，很奇怪的那是星期三。但這就足夠了。另外，我預期貝格斯到時會現身；如果他不現身，我也沒有替代計畫。吉姆（Jim）如何？他應付得來嗎？他在音效方面得心應手，也許是可以的。我問問他好了，但先看貝格斯有沒有回應。

除了多功能導播機發生電腦當機之外，還有沒有其他地方會出亂子？嗯，問題在於表演是即時性的，一切過渡要瞬間完成。我相信沒有問題，可是，如果各種元素組合起來時碰巧出了亂子，譬如演員要匆匆就位、布景還在搭建、長沙發在場景開始前幾秒才趕忙推進來。畢竟這是著眼於戲劇本質的後設劇場（meta-theatre）：琪亞拉等人的會面、小兒麻痺症的討論等全為了表現戲劇性。

我們嘗試做的都如願以償了，如果最後一刻還瘋了似的試著把攝影機設定好也不是壞事，這也是架設起進一步的安全網。這是十分刺激的，我很高興決定這樣做，也

很慶幸我有所需的資金把計畫往前推進並實際來一次試驗。

一步一步的來。

二〇一五年六月二日

好的，現在是星期二早上；三天後的星期五下午五點就要演出了。我猜想星期五早上有時間做一次排演，但也考慮當天早上是否稍晚才開始工作。還有什麼地方得改進？把所有攝影機、布景和戲服在場景之間的轉換做好。現在剩下來全是技術問題，幾天的努力能帶來重大改變。如果「演出」有問題，我不認為那是在開頭或結尾。也許是柯波拉介入之故——我們還沒試拍過的，起碼在星期四要安排拍一下。各種主意：閉幕前最後現身的是否該是艾奇——他早於琪亞拉跟威利（Willie）跑了出去？還是由琪亞拉的預錄片段作結？這實際能省下多少時間？還有，要加插有人按切換鍵的錄影片段嗎——我們要這些鏡頭嗎？還要插入什麼鏡頭——斧頭在柴堆中？

插入鏡頭（insert）清單：

- 東尼的手指按切換鍵

- 斧頭在柴堆中——正把它拉出來？

- 琪亞拉閉幕前現身

- 文森索在桌子上敲擊玻璃杯（他當時瞎了）

正式演出前發現的所有問題，演員問題是最少的，燈光問題也很少；最多問題的是怎樣把所有攝影機及時放到預定位置！

全劇試演反應：偶爾有些感人時刻，或有趣刺激的時刻。對艾莉森這個角色能做些什麼——除了表現力不足？要讓她更有活力——在工作方面。怎樣叫她不要像在「演戲」？她要表現出因為工作和婚姻之間的衝突而筋疲力盡，像感情都耗竭了。她在「銀魚」拍攝車跟東尼合演的場景要看似這樣：她在做最終決定——告訴別人她要作出取捨；她被告知只能再活一個月；覺得已失去了他，準備告訴他自己的婚外情；她像在實況電視節目《茱蒂法官》（Judge Judy）中做出仲裁；她必須假裝有什麼思慮或感情。甚至表現出心憤怒：她應該把內心層層剝開以至剩下基本的感覺，要坦露，要赤裸，去除保護罩。

二〇一五年六月三日

今天有兩次順排；第一次攝影機、演員、景物等都有改善，但羅比的錄放片段以及金色和銀色的片段出了狀況。晚上的另一次排演甚至更佳，約五十五分鐘，這次羅比的錄放片段以及金色、銀色的片段，只有在「尖叫」的預錄片段系列和整個拉斯維加斯片段系列出了狀況。

但有時我自己「走進了」電影，幾乎忘了自己在操控著演出。

可以肯定現場電影是可行的，我現在對它有不少認識了。

令人不快的部分是東尼走進「銀魚」攝影車的一刻，他們太早召喚琪亞拉前來；另外錄放片段太長，因此不能切換到「對白」構成的特定提示。我建議分成三個可重複的片段：(1)東尼按鍵，(2)琪亞拉按鍵，(3)電視紀錄片。它們可以隨時取用。

羅比的錄放片段可以跟對白同時呈現。

除此以外，以下片段我的剪輯欠佳：

(1)艾莉森和東尼的重大場景

(2)琪亞拉煮義大利麵的場景

(3)事實上所有經剪輯的片段系列（為什麼不請葛雷格幫忙？）

我累了——很美好的一天，很美好的經驗，很美好的成果。

二〇一五年六月四日

星期四；要不是我增加了額外的兩天，這就是演出後的一天了，還要舉行記者會。

這是對未來兩天的重大提示：

■幫助羅比剪輯錄放的影帶（定下日期）。
■解決琪亞拉做菜的問題（請葛雷格幫忙剪輯）。
■抽出十五分鐘在演員室跟全體演員玩劇場遊戲。

■拉斯維加斯的片段系列要確定下來。

■確保東尼在「銀魚」拍攝車內時我不要插手。

■預拍柯波拉走路的片段，結尾有玉米粉蒸肉或辣醬湯以及皇冠可樂（Royal Crown Cola）──有玻璃杯。

■為琪亞拉做好義大利麵──足夠全家享用。

■注意布萊恩用鋼琴奏出家庭音樂的提示？

■告訴阿勒克斯（Alex，即法蘭西斯〔Francis〕）：拉開電報紙條時慢下來──清晰念出來。

■所有動作場面：做出效果來（限於正式演出時）。

■告訴泰瑞：斧頭在柴堆中的插入鏡頭要包含文森索的主觀視角（point of view, POV）。

■以保守方式處理尼基（Nicky）斷斷續續的評語。

■誰該監控整體的顏色平衡和亮度？麥克‧丹尼？

■找出汽車的音效，加到錄影片段。

■好萊塢一九五〇年代的彩色畫面。

■把蘇菲亞的粉紅色玻璃紙拿來給艾奇和琪亞拉跳舞場景使用。

■錄製更多謝幕場面，持續進行到底，由派特（Pat）用攝影棚小搖臂（jib）完成。

二○一五年六月五日

〈第一部分〉

【化裝】——達瑞爾有長長的鼻孔毛。

【切換】——鏡頭在等候，東尼走進「銀魚」拍攝車花太長時間了。

【拍攝／停拍】——由【東尼按鍵】片段，到【紐約鏡頭】，到【東尼特寫】，到【好萊塢鏡頭】，回到【達瑞爾】。

【東尼中特寫（medium close up, MCU）】——他解釋現代電視「沒有什麼不一樣」；切換到【東尼按鍵】片段——他談到祖父文森索；再切換到【羅比的錄放片段系列】——顯示文森索往日的情景。

【達瑞爾特寫】：「那麼柯拉多家族就代表了……電視本身。」

【東尼特寫】：「是數以千計參與者之一，站在⋯⋯」

切換到【羅比的錄放片段】——文森索在機器旁邊。

切換到【背面鏡頭——東尼和小琪亞拉】：「告訴他無鼻人（Senza Naso）的故事。」

切換到【達瑞爾】（俯身向前）：「什麼是無鼻人？」（作挖空狀）。

【東尼特寫】：「無鼻人就是我們所說的⋯⋯」

【播放音樂】（輕輕淡入）——恩里科·卡羅素（Enrico Caruso）的唱片，營造氣氛。切換到【無鼻人的照片】，更多照片（婚禮前）；切換到【東尼特寫】——講故事，說：「藥物頂多做到這樣。」

【背面角度——東尼和琪亞拉】——東尼慫恿小琪亞拉講故事：「他就跟她結婚了。」

拍攝／停拍（技術指導）——【東尼在說】：「這全是現場同步訊號。」

【東尼按鍵】——很多片段（包括紀錄片、紐約哈林區大遊行、琪亞拉按鍵、螢幕／畫面的主觀視角鏡頭）」；切換到【東尼特寫】。

【達瑞爾特寫】：「就是你的祖父⋯⋯」。現場同步訊號——【文森索特寫】（有

保齡球木瓶）。

切換到【東尼特寫】…「不，我的父親。」切換到【照片（在牆上）】──真實的艾

奇造型，拿著長笛；然後是艾奇在等待（有鏡子）。

【遠景（「銀魚」拍攝車）】（字幕）…「小琪亞拉的祖母，與她同名」；切換到【音

樂響起／羅比的「琪亞拉」錄放片段】──打字配合旁白…「我的名字叫琪亞拉……」

【播放音樂】──漸強，像縈繞心頭。

重複？

【演員提示】──達瑞爾數六下（在此同時小琪亞拉走進「銀魚」拍攝車）。

【錄影片段──剪輯】可以收緊達瑞爾的特寫供後面場景使用（沒有空檔時）。

照片（汽車的？）放太長了。

【錄影片段系列，較慢的視覺效果（溶接〔dissolve〕等）】──義大利軍隊有關里

米尼市（Rimini）的故事。

【音效】文森索禱告時東尼的旁白聲音太小了。【羅比錄放片段】持續播放，直到

義大利風格的婆婆出場…【音樂】開始，接續旁白播出，顯示重要人物出場。鋼琴奏

出強拍，凸顯「風格」。

【舞台調度】她拿著鮮花時椅子更靠往她右手邊，然後門砰的一聲關上，她跑到新的位置幫忙做菜。

【菲洛美娜特寫】：「我們不要什麼婊子。」【布萊恩新創作的音樂】以「婊子」為主題，模仿嘲諷妓女和歌舞女郎等。（婊子音樂）

【琪亞拉特寫／羅比錄放片段】（旁白）：「不像我爸爸的房子。」切換到文森索進場。

【布景】（布蘭特，能不能找一幅老式畫作掛在火爐上方，不要干擾到斧頭的布景，但讓我們往那個方向拍攝時有更強空間感？）

【音樂】（鋼琴奏出《波希米亞人》主題旋律）——【文森索】走向餐桌；然後【菲洛美娜鏡頭】：「我們只想要一個男孩。」【菲洛美娜湊近文森索】：「我們有夠多的婊子了。」【技術指導】在文森索正要掌摑菲洛美娜時就準備拍掌摑鏡頭。【演員提示】文森索用手做出掌摑聲音，手要湊近她的臉。【拍攝／停拍（技術指導）】從掌摑片段切換到【威利進入鏡頭】：「媽媽說得對」；技術指導切換到中近景鏡頭——文森索把碗子擲向威利：「我生了個笨兒子」；切換到菲洛美娜（【演員提示】向文森索展示流血的嘴巴）：「出手厲害的丈夫」（文森索用拳猛擊菲洛美娜並喊「閉嘴」，

向她做短促猛擊狀）；切換到威利的中景鏡頭——他跳過桌子衝向文森索；切換到琪亞拉；【插入提桶放著斧頭的片段】，切換到【中近景鏡頭】——文森索抓起斧頭，準備拋出；切換到琪亞拉；文森索拋出斧頭，艾奇特寫，然後把威利往後拉而斧頭砍到牆上；切換到怒氣沖沖的文森索；切換到艾奇把威利帶到門旁；【演員提示】文森索在等著（數兩下），然後艾奇跟著威利（稍移向他左邊）出去，同時文森索在咒罵，門砰的關上；技術指導呈現門的鏡頭（數兩下），然後切換到中景鏡頭——文森索（斜躺在座位右邊）反過身去面向菲洛美娜（【演員提示】蜷縮著）；切換到琪亞拉——

【演員提示】阿勒克斯稍往左移現身琪亞拉肩膀上方；切換到中景鏡頭——文森索坐下來。【演員提示】尼基看來太僵硬了——這時文森索用玻璃杯在敲擊（拍攝敲擊，技術指導插入敲擊的重複片段）；【演員提示】菲洛美娜轉過身去，心想「你自己把杯子倒滿」，切換到琪亞拉——她把杯子倒滿了。

切換到中景鏡頭——琪亞拉把杯子倒滿，文森索繼續喃喃自語：「我那七個小義大利佬」和「《新聞報》（La Stampa）」等等。

切換到文森索在說「歡迎年輕女士……」的最佳鏡頭，然後談到靈巧動作，做起拋橘子雜耍來。

【演員提示】太早切換到艾奇落幕的鏡頭了（這時文森索還在拋橘子）。切換到琪亞拉看著外邊的男孩，伸出舌頭然後落幕。【音樂】感性地響起。琪亞拉說出「爸爸」的房子的台詞，畫面是男孩在做刺探動作。【攝影機】（2號機）鏡頭定住，只做微調──【琪亞拉特寫】：「如果你不演奏長笛我們怎麼過活？」最後一次搖臂往上搖，要有美感，音樂要有感情！

〈廣告時段〉──接下去〈第二部分〉

【演員提示】艾奇，注意要從那道門進來（在我們看不到你的地方等候）。

【攝影機】設定影格把琪亞拉納入鏡頭：「我希望是個女孩。」艾奇抬頭說：「一個嬰孩。」

展示剪貼簿的鏡頭用緊湊中景鏡頭。【演員提示】「可是作為一個長笛手」這句話說起來不是憤怒的，要更悲傷、很挫敗地說「可是作為一個長笛手」──就好像在說「是的，作為一個端茶送水的跑腿」。

技術指導迅速切換到更緊湊的【達瑞爾特寫】，他俯身向前像要抓住一個勺子：

「發什麼誓？」迅速切換到背面鏡頭——「銀魚」拍攝車（【演員提示】小琪亞拉說「對上帝的諾言……」等等）；【東尼特寫】：「他所發的誓。」

【羅比錄放片段】——義大利國旗在畫面上掃過能否更像羽毛般輕飄？（【羅比錄放片段】——義大利的圖像能否呈現更明顯的金色？）文森索在貝納爾達鎮（Bernalda）街道上的影像能否稍往下挪？

在文森索說「給我一個兒子」後，能否溶進插入卡米尼的真實照片（在門上）？

——作為【羅比錄放片段】的新元素，然後接上美國景象的蒙太奇，【音效】——鋼琴音樂，有長笛音樂來來回回播出，直到卡內基音樂廳（Carnegie Hall）裡演奏長笛的畫面；艾奇繼續吹奏長笛，逐漸淡出變成黑色；接上錄放片段——約翰注意：切換到琪亞拉做菜片段時採用你原來的方式，先用橫搖鏡處理，然後接上琪亞拉的旁白，不要把我先前要求的聲音提前切換（pre-lap）。（新拍攝的鏡頭【艾奇特寫】——正在說「每晚就做同樣的菜好了」等等），琪亞拉拍打自己的頭，同時呈現「星期天」的字幕（這個鏡頭延長八格）。

【演員提示】——把剛做好的那碗義大利麵抬得高一點，像食品廣告一樣，確保我們看得到（高過腰間，向前傾斜，讓我們看到導演把它做得多漂亮！）。在說出「靜下

來」之後，技術指導迅速切換到艾奇特寫，再回到文森索在試驗（艾奇稍微湊近）。

【演員提示】──文森索說罷「我知道你是個出色的那不勒斯廚子」然後再來笑

聲，或把笑聲縮短一點再說這句台詞，然後大家鬆一口氣。

技術指導注意：艾奇說「讓我愈是遠離帳單愈好」這句話時不要讓文森索在場，

剪接到家人的鏡頭──讓文森索能跑開為下個場景做好準備。或讓鏡頭停留在琪亞

拉，尼基和艾奇在下一個場景出現，琪亞拉較遲進入下個場景，因為她還在用洗碗巾

擦手。（【演員提示】文森索試著把襯衫高高拉起，讓琪亞看到他的疤痕！！！）

【音樂】──播放爵士樂式音樂，轉換到類似氣氛的【布萊恩鋼琴音樂】──卡米

尼其中一首老歌〈我跟你有如竹籃打水一場空〉（I'm getting Nowhere Fast with You）；

【羅比錄放片段】稍短一點（鏡頭延續時間）。【拍攝新鏡頭】供技術指導用作可重複

片段（尚恩用燈光營造有如球在旋轉的效果）；技術指導切換到艾奇和琪亞拉踏著舞

步走進房間（【道具】蘇菲亞的香檳──粉紅玻璃紙裹在瓶頸稍下方，已開瓶，在冰

桶裡，有兩個酒杯；【技術指導】看到他們的臉孔後切換到他們跳舞的特寫）。「只

有最出色的音樂家」一句之後切換到琪亞拉的臉孔，然後她說出：「可是你不想演奏

長笛」；然後在「也許我們可以取得他的簽名」之後再切換。【音樂】持續不斷並更堅

定地進行下去，【羅比錄放片段】——直接到國家廣播公司的大樓；注意：把艾奇行走的片段縮短，變得更緊湊，【音效】加重，節奏配合行走步伐（一二、一二、一二的行進）。切換到「一二」的節拍（在此同時尼基慢慢淡出飄移到畫面的角落）。音樂持續直到托斯卡尼尼在房間裡的鏡頭，然後只有他的旁白。（安納希德注意：長笛第二個音欠佳，取代這個音階？）稍後切換到托斯卡尼尼轉身並寫下音符（這一刻之前的畫面構圖薄弱）。在說出「目前這就夠了」之後把艾奇拿著長笛的畫面切掉頭部，【琪亞拉用大光圈快速鏡頭拍攝】。

【達瑞爾】說「你的家庭做的是……」，這時全在拍攝東尼，在取景器中設定東尼特寫，然後切換到中景鏡頭，顯示小琪亞拉靠在他大腿上睡著了，用較寬的鏡頭（【演員提示】——鏡頭捕捉她並迅速讓他吻她，他就可以在鏡頭從她身上移開時說「一個星期五十塊錢」）。切換到達瑞爾在笑。

【音效】——要有搖滾效果，同時播放《霸王妖姬》（Samson and Delilah）的片段。

【鋼琴／音效】——奏出他們家庭的音樂時逐漸變得響亮。【推拉鏡頭（dolly）】【演員提示】在「謝謝」之後不要停頓，接著說「一個星期三百二十塊錢」。——開始拉鏡，跟之前推鏡速度一樣，但當琪亞拉（在說「所有妻子……」）開始唱起「你父親的

歌】——拉鏡速度加快。【攝影機】——拉鏡時上方空間太多！

淡出變成黑色，然後商標淡入。

〈廣告時段〉之二（淡入）。

〈第三部分〉

【廣告淡出變成黑色】然後顯示商標，接著是【羅比錄放片段】——音效配合街道上活動，遠處響起警報，讓人意識到美國戰時背景。

【演員提示】——看守人（有閃光），稍候確保她關上了門，然後她迅速跑到另一幢房子。

【演員提示】——把手稿換成「交響曲」。【燈光】警報響起等等發生時，讓光線在各人臉上慢慢劃過，鋼琴音樂充滿感情。

【技術指導】——為琪亞拉特寫做好準備，台詞：「你念〈聖母經〉就能如願以償。」（【小搖臂】——加快往上搖直到結尾。）（【羅比錄放片段】——我們能否在風景區幹道上加上汽車而不是像現在只有路燈，但下午的鏡頭拍得暗一點。）（【演員提示】當文森索在喝水他哭著並呻吟起來，要哭起來，不光是喝著令人作嘔的水而

哽住——就像那是廁所水，一個老人哭得像嬰兒會令人十分不安，文森索，你就哭吧！然後他想到兒子在托斯卡尼尼指揮的樂團裡吹奏長笛，大感欣慰，眼睛發亮，接著艾奇說出那句「太快就被開除」的台詞——要等幾下節拍然後痛苦萬分地說出來。）

【卡美歐（Cameo）特寫】文森索頭上多點空間，艾奇注意：你在說遭開除時跟文森索太接近而被遮擋了。【特殊效果】羅比和團隊所有人：我們能否拍到電視機的主鏡頭？要有電視畫面效果（雜訊雪花），拜託！（艾奇做得好：不想令你失望。）

【攝影機】——以直搖鏡拍攝一個漂亮的菲洛美娜鏡頭，也許稍靠近一點？

【演員提示】——有關小兒麻痺症的對白》要有互動，有真正的對話，沒有人的說話時間該長過七拍，另一人要馬上接上。東尼注意：像我向你示範的慢慢的。

【演員提示：當東尼慢慢抬起手臂時】琪亞拉應該引導文森索帶著東尼慢慢在房間裡走過；當我們切換到主鏡頭，艾奇應該在鏡頭前走過，帶著東尼，琪亞拉哀傷在旁看著。

【演員提示】他們擁抱和接吻是出於愛，不顧一切，互相緊握不放，然後艾奇慢慢弓起身子禱告，琪亞拉感到震驚，因為他說永遠不會跪下來禱告，卻「慢慢地」做了起來，推拉鏡頭「慢慢」向他推近，然後淡出變成黑色，接著打出字幕。注意在讓「法蘭西斯」字樣完全消失之前，從頭開始出現「東尼」字樣。【演員提示】——早點開始有關

撲克牌的對白，讓下個鏡頭做好設定。

播出預錄片段時，把它修剪讓它在「尖叫」那一刻開始，加插更多尖叫！

琪亞拉決定去喝咖啡代表了「性情上的改變」，回到會面片段，當琪亞拉「帶著更激烈的感情」（實際上歇斯底里的表現）走進場景，給她另一種口音（你自己的口音或地區性口音）；然後奏起【蓋希文的音樂】（漸強），同時切換到已就位的艾奇；【演員提示】琪亞拉可憐地以「胎兒」般的姿勢躺在椅子上，迅速完成動作，好讓技術指導能切換到這個鏡頭，就像你已經這樣躺著有一個鐘頭之久，精疲力竭。【攝影機】

──取得琪亞拉的最佳構圖後不要移動；琪亞拉持續演出，在說出「不想東尼在房子裡……」之後，保持著椅子上的姿勢（攝影機構圖：坐著的琪亞拉）。

播放【柯波拉片段系列】，技術指導應該在琪亞拉說「我不想他在房子裡跟莉亞（Lia）一起」便直接切換過來，再切換到「銀魚」拍攝車的門打開的鏡頭！

【片段系列】重新切換到柯波拉談皇冠可樂瓶子的片段──剪輯一下，讓我們能切換到艾奇把洋蔥滑到盤子上，這時柯波拉就站在那裡；然後當柯波拉說瓶子不對，並用手勢比畫，再切換到【不協調的畫面】──真實的餐桌跟真實皇冠可樂瓶子。

【對白】年輕的柯波拉（阿勒克斯）在說「不是我來到你那裡，卻像是我來了」──

把拍得的最佳片段跟聲效重新剪輯：片段裡他把重音放在錯誤的詞語上。（【剪輯】東尼拿著圖表而推鏡靠近的片段，讓這個插入鏡頭更緊湊。）

往聖誕樹衝過去（所有演員衝過去，【音效】響起聖誕鈴聲）——聖誕節場景（演員演得好），但【攝影機】注意：手持攝影機拍攝每個鏡頭不能短於七拍時間；一直沒拍到文森索看著顯微鏡舉起「我發現了！」的標誌。

琪亞拉唱義大利文歌時，應該停頓一下看著艾奇。【艾奇特寫】他說：「你跟……跟誰學習？」然後她堅定地喊「沒有媽媽……」，技術指導由此淡出。

技術指導注意：不要在最後出現彩燈；也許可以早點呈現？？——在家人聚到一起和手持攝影機等鏡頭之前。

〈廣告時段〉——葡萄酒和電影

【音效】——隱約聽到導演（麥克·丹尼）指示停拍並彈手指的聲音（讓人覺得廣告是現場拍攝）。

【演員提示】——艾莉森，你跟東尼說的是，艾奇還沒有為休假（不是禮物）做好

準備，但只是說「現在」，表示她鼓勵東尼繼續嘗試。她愛艾奇，想見到東尼能讓他有休假的機會。當她從畫面消失，那是去做晚餐，八拍之後再進畫面，東尼影像變成黑色。艾奇額頭有汗。

呈現「日曆」畫面時，用溶接或用細柔的圈入圈出轉場；布萊恩奏鋼琴音樂。

【技術指導】——在達瑞爾把拍板抬起到面前（重拍？）並劈啪一聲拍打之後，切換到【攝影機訊號】——拍攝艾莉森。

【演員提示】東尼：站在門旁念台詞，然後走到長沙發那邊，重複在說「這部電影很糟糕」。【鏡頭】艾奇在鋼琴旁，所有這些鏡頭都沒之前的拍得好，比不上之前的！

——修正過來。

【播放拉斯維加斯片段】注意：加入《舊愛新歡》的幾個鏡頭，回到街景，迅速呈現其他一兩個景象，然後用「銀魚」拍攝車的畫面去背嵌入拉斯維加斯景物。

注意：「銀魚」拍攝車場景之間有新的指示。

【演員提示】達瑞爾、史蒂芬（Steven）：對「廣播時間」有更多混亂不堪的爭議場面，把文件遞給達瑞爾，達瑞爾跟企業主管談判，除了懇求，又揚言如果他們不讓節

目繼續播出就拿去別處播放；這次他們跟企業主管談判，甚至可能跟哥倫比亞廣播公司的老闆談判：稱對方「雷斯」（Les）——雷斯前，雷斯後的。

當「銀魚」拍攝車的門打開了，我們必須拍攝技術指導泰瑞和其他人湧進去試著取得控制權，彷彿它是受到威脅的七四七客機，在此同時，鏡頭顯示各人的按鍵動作，迅速切換到不同螢幕、警告橫幅等。

拍攝艾奇在鋼琴旁倒下的錄影片段，配上他的旁白：談到兒子的成功；加長型禮車場景：畫面下方有張開的橫幅（但電報場景之後回來就再也看不見了）。

【錄放片段】——不要讓艾奇·柯拉多出現在無線電城音樂廳（Radio City Music Hall）大門遮篷的主觀視角鏡頭；切換到東尼在「銀魚」拍攝車內的特寫，他在為橫幅而操心。

【演員提示】——要讓年輕的柯波拉（阿勒克斯）跟我核對一下他的電報最後一行說些什麼，打算砍掉幾行。他很想聽到父親感到快樂，但當琪亞拉說他應該馬上收拾行裝而他說「好的」，東尼就體會到他投入有多深，不得不說那只是假話。

阿勒克斯念台詞要慢一點，讓我們明白說的是什麼。在劃接轉場（wipe，譯註：前景被劃過而逐漸被後景占滿，或像一張卡片前後翻轉的轉場方式）之後回到禮車的

場景，砍掉開頭部分（錄放片段）從說「對不起」那裡開始。

【錄放片段：哈利・康尼克（Harry Connick）】——直到小搖臂準備好】然後派特用搖臂激昂而迅速地下搖到艾奇指揮的畫面。接著鏡頭下抬對著東尼和琪亞拉；東尼注意：等到攝影機看到快有動作了才握著她的手。

【音效不錯】歌曲繼續下去，然後轉到葛萊美音樂獎（Grammy）的音效。

當知道艾奇贏了，去掉藍色邊框，只剩下特寫。【技術指導】當琪亞拉在他耳邊說話，切換到救護車。

【救護車場景】——很好的燈光秀。【技術指導】先呈現東尼在救護車內的特寫，然後是艾奇，切換到艾奇得獎機率被看好的場景（【演員提示】笑的時候要歇斯底里地笑得像瘋了似的），然後直接切換到艾奇問「發生什麼了？」，東尼特寫：「你中風了。」東尼說出「我們一直以來都知道你會成功的」，然後東尼「慢慢地」俯身親吻艾奇流著汗的額頭，又「慢慢地」站起來，接上看到父親已過世的鏡頭。

艾奇死亡的特寫（【演員提示】——指揮棒放高一點在肩膀那裡）。八拍之後東尼情緒崩潰了（【技術指導】在此同時切換到救護車中景鏡頭，正在駛離，東尼躺在亡父胸前），終於為父親啜泣起來。【音效】繼續喃喃地呼喚著爸爸。

【演員提示】持續念台詞：「不要走……爸爸回來，請不要走，不要離開我，我是多麼愛你……」但當畫面出現雪花干擾，東尼聲音也隨著雪花被切斷。

二〇一五年六月六日

我十分慶幸，並且相信經過這次在洛杉磯甚至在紐約直播，現場電影的概念已經在發展藍圖上了。這次的投資實際上做到了兩件事：其一是證實了現場電影概念可行，並讓我們瞥見角色怎樣實際在故事中運作；還有就是讓某些可能投入製作的公司隨著現場電影帶來的刺激而決定展開下一步行動。

我現在體力上很疲倦了，因為多個星期沒有好好睡覺（？），正期待著紐約的行程，以及在那裡等著跟我見面的人：莫頓街（Morton St.）、跟斯諾埃塔（Snoetta）吃晚餐、蘇菲亞和我的小外孫女、奇奇叔叔、基督教青年會（YMCA）的安內特·茵思朵夫（Annette Insdorf）講座，諸如此類。

沒有什麼其他話要說了，但這次在奧克拉荷馬的經驗說明了一些辦事模式可以怎樣建立起來，新的朋友和同事可以在幾個星期內聚集起來攜手合作。還有令人安心的

是，準備好我要用的車，住進的公寓不但舒適而且有實用的廚房，有運動設備，還有搜諾思（Sonos）音響系統。

下次要做同樣的事就曉得怎麼做了。

二〇一五年六月七日

紐約。短片拍完了，看來是成功的。我可以放鬆在紐約好好享受。想聯絡摩根大通集團（JPMorgan Chase）那位技術人員並規劃好紐約的時程表。

二〇一五年六月九日

現在是星期二了。再一次的，我腦袋裡有太多東西漂浮不定。我有點兒擔憂，自己有點兒陷入了躁狂狀態，必須避免患上躁鬱症。怎麼做呢：做些冥想（仁慈而充滿憐憫的上帝）。也許有些時刻讓思考停頓下來。可是，我知道怎麼做。什麼也不想，或只想著一件事——做些不需要用腦的活動（性愛、做菜，嗯，要想一下怎樣讓腦袋

閒下來）。

現場電影的關鍵，看來就在於學習怎樣建立起「視覺預覽」。我相信是先設定影格，再納入所需的元素，就像我拍攝琪亞拉睡覺、艾奇接聽電話的場景。那是建構到影格裡的影像，邏輯上他跟她的空間關係如何根本毫不相干。因此我可以找一些「替身」，把他們納入「影格」，不管舞台調度的邏輯如何，又或隨之進行舞台調度把布景架設起來與影格配合，事實上這就是某種「獨立景框」製作系統。先有影格，然後是舞台調度，然後是布景？

也許柯雷格‧韋斯（Craig Weiss）可以幫助我發展這種方法。也許我可以在二十二號舞台設立這樣一個滯後的視覺預覽程序？也許約翰‧拉瑟特（John Lasseter）可給我意見。

親愛的喬治：

我剛結束了在奧克拉荷馬市十八天的歷程，那是在一所小型社區學院（OCCC），那裡有一個技術訓練式電影課程。我們進行了一個實驗計畫，作為我跟七十四個學生所上的一門課——我利用校內唯一的攝影棚，並把我的「銀魚」拍攝車

開到那裡，做了一個我稱之為「現場電影」的實驗計畫。現場電影是一種即時演出的媒介，但採用電影風格的「鏡頭」為基礎，跟現場電視不一樣——那是以呈現「事件」為基礎。它也不僅是一場戲劇表演（像《小飛俠彼得潘》〔Peter Pan〕），並非只是用很多攝影機到處移動把表演「捕捉下來」。現場電視的燈光總是來自上方的照明系統，用很多的燈，因為他們使用眾所周知得可憐的變焦鏡頭，以避免把其他攝影機拍進鏡頭。

我使用平面鏡頭加上一些高品質變焦鏡頭，燈光來自地面（可移動的LED電池燈具），由此營造更多電影風格，可是整個作品是現場演出，音樂也是即場演奏。

所有參與者，包括了演員，都在奧克拉荷馬市當地招募，只有我和我那個來自加州納帕市（Napa）的團隊是例外；此外我雇用了當地一位舞台經理，還有約三位電視專業人員協助學生，而學生都來自我講授的這個課程，可從中取得學分。除了明顯的錄放片段，全都是現場演出。不可思議神乎其技的剪接，透過EVS重播伺服器的幫助現場進行，那就是足球賽用於重播片段的機器。在結尾播放演職人員字幕的片段你會看到從高視點望過去的舞台，它出奇地空洞，只有寥寥數物：幾張椅子、一塊床墊、一些桌子，還有一道門和一扇窗。我個人要做的功課，就是看看所有那些為現代電視

（或體育節目）發展出來的技術怎樣用來說故事。我希望我已經挑起了你的興趣。親愛的喬治，你知道我是怎樣的人——我總是要從懸崖躍下冒險！而這次的經驗肯定也是如此：它在五個戲院現場播放，為數不多的觀眾是同事或朋友，他們在巴黎、紐約、洛杉磯、舊金山和納帕。

如果你的家庭電影院接上了網際網路（透過蘋果電視〔Apple TV〕或電腦）——我肯定你有，那你就可以在家裡看到這部作品了。它看起來有點破破爛爛，包含一些失誤，但那又有什麼關係！

事後的想法

我承認我一直想知道，製片人或電影製作從業者怎樣從利潤高得荒唐的藝術市場分一杯羹？在這個市場裡一件「藝術品」價值以千萬元甚至億元計，就在藝廊裡出售。

但這必須是一件可以「擁有」的東西，儘管在電影界，馬修·巴尼（Matthew Barney）很幸運的能以每套逾十萬美元賣出他的電影《懸絲系列》（Cremaster Cycle）的五套影碟。我腦海裡浮現的一種想法是這樣的：製作一個「盒子」，以限量版天價出售。盒

子都有編號和簽名，裡面有一個密封的硬碟，把它接上網際網路，就能接收到一部原創電影作品的直播訊號。只有這幾個盒子可以接收直播訊號，而這是不能複製的。盒子的唯一作用，就是可讓人擁有（因而可以出售）這件作品，並可讓擁有者和他的客人隨時重複觀賞，就跟被人擁有的一幅畫作或其他藝術品一樣。

詞彙

analog（類比式）：這種形式的電子訊號，所載錄的訊息量是連續值，輸出訊息量與輸入訊息量成正比。

Appia effect（阿庇亞效果）：瑞士劇場設計師暨作家阿道夫・阿庇亞（一八六二～一九二八）發展出來的舞台燈光效果，利用光影對比營造表演者與(舞台之間的深度。

associate director（副導演，簡稱AD）：在主要創意決策上為導演提供幫助的副手，並協助攝影機的設置和鏡頭的選擇。

backlot（戶外布景）：電影製片廠的戶外布景場地，用以搭建供戶外拍攝的布景。

bandwidth（帶寬／頻寬）：傳送電子訊息的頻帶寬度。

cathode ray tube（陰極射線管，簡稱CRT）：利用真空管把電子束射向螢光幕而呈現影像。

chroma key（去背嵌入）：利用藍幕或綠幕做背景，可藉此把影像訊號的特定顏色分離開來並移除，以便在後期製作階段加入特殊效果。

coverage（覆蓋／多角度拍攝）：特定場景的每個個別鏡頭，最後剪輯而成的鏡頭由此組合而來。

crew（全體攝製組人員）：全組的電影技術員和其他參與製作的幕後人員。

dailies（毛片）：把一天裡各個片段拍得最好的一次集合來，通常次日瀏覽一遍，用以檢定影片的拍攝品質。

director of photography（攝影指導，簡稱 DP）：負責監控影片在影像上的整體表現，包括燈光和鏡頭的構圖，確保影像表現取得平衡。

dolly（推拉鏡頭）：通常是攝影機和操作員在一個可移動平台上拍攝鏡頭平順推前拉後的移動效果，有時是在推軌上或平地上由攝製組人員推動拍攝。

dress rehearsal（彩排）：現場演出前的一次最後全面排演，演員都化了妝並穿上完整戲服。

EVS replay server（EVS公司重播伺服器）：用於現場視訊廣播製作的機器，容許經剪輯的影音訊號即時重播。

foley（擬音）：在後期製作階段把同步化的音效以一般方式加到影片上。

4K and 8K cameras（四千像素和八千像素攝影機）：數字代表數位電視和數位電影的解析度；八千像素是目前最高的影格解析度（水平方向計算），四千像素則是目前標準的影格解析度。

frame rate（影格率）：每秒快門開闔的速率，每次開闔捕捉的影像稱為「影格」。

frame rate converter（影格率轉換器）：轉換影格率的機器，通常用來把攝影機和其他器材之間不一致的影格率轉換為一致。

gaffer（燈光師）：負責電影製作燈光的首席電工，接受攝影指導的指示。

genlock（同步鎖定，generator locking的縮寫）：透過使用共同參照訊號，達成多個視訊源的同步化。

handheld（手持式）：攝影機操作員的一種技巧，拍攝時手持攝影機，而不是把它裝在三腳架或基座上。

helical scan tape recorder（螺旋式掃描磁帶錄影機）：用來記錄高頻訊號的一種磁帶錄影機。

IP control（網際網路通訊協定調控，Internet Protocol control的縮寫）：一種網路為本的介面，可供在網路上調控電子儀器。

Kinescope（電視螢幕錄影／轉錄影）：把電影攝影機鏡頭直接放在顯示器或電視螢幕前，錄下電視節目。這一度是記錄和保存現場電視製作的唯一辦法。

master shot（主鏡頭）：整個場景從頭到尾的一個單一、連續不斷拍攝而成的鏡頭，往往是一個遠景鏡頭，其後跟其他中景和特寫鏡頭交互剪輯（intercut）。

matrix board（配線盤）：這種設備把多端輸入的訊號按規定路線發送到各個輸出端。

mixing board（混音器）：這種器材具備多端音響輸入通道，可把每個輸入訊號加以調整、等化或塑造，基本上把所有可供使用的音響訊號合成為「混音成品」（mixdown）。

montage（蒙太奇）：把拍得的鏡頭加以剪輯並組合起來，構成一個一致而流暢的影像系列。

motion control（動態控制）：由電腦程式控制的攝影機系統，具備可重複的動態模式，通常透過同一攝影機移動模式拍攝同一場景的不同元素，以便這些元素更容易組合成單一特殊效果鏡頭。

multiviewer（多畫面處理器）：影像顯示設備，可同時呈現多個源頭的影像訊號，通常影像以多畫面縱橫並列的方式呈現（2×2、3×3、4×4等）。

nonlinear editing（非線性剪輯）：影像製作的暫時性數位剪輯，可用於現場電視，不會永久改變原始影像。

practical（實用布景）：布景中任何無需從鏡頭前隱藏而發揮正常作用的元素，例如可看見的桌燈，用來為場景提供照明。

pre-visualization（視覺預覽）：逐個鏡頭預覽整場戲或整部電影的方法，使用分鏡腳本等實物工具和錄音設備。

prime lens / flat lens（定焦鏡頭／平面鏡頭）：焦距固定的攝影機鏡頭。雖然無法像變焦鏡頭那樣適應多方面需要，卻具備更佳光學品質和更大的光圈。

rear projection（背景投影）：把預先拍好的靜態或動態影像透過投影用作布景，這樣現場演出的動作和背景就可以拍下來構成單一影像。

run-through（順排）：一次完整全面但不拍攝的排演。

scenic panel（布景板）：用作背景牆面或裝飾的可移動面板。

second unit（第二拍攝團隊）：影片中不需要主要演員演出的部分，可由這組電影技術員負責拍攝。

snoot（束光筒）：裝在照明設備上的附件，用來控制光線照射範圍並防止眩光的出現。

Steadicam（攝影機穩定器）：這種器材通常包含一根升降臂、一件背心和承座，讓攝影機操作員拍攝手持鏡頭時確保攝影機穩定平順移動。

storyboard（分鏡腳本）：以繪圖方式把一個場景裡的各個鏡頭呈現出來，提供簡單清晰的視覺規劃供製作參考。

sync（同步，synchronization的縮略寫法）：把音效和影像恰當地在時間上聯繫起來。

tally light（錄影指示燈）：裝在攝影機前的小型信號燈，提醒演員和拍攝團隊亮燈攝影機的畫面正在現場播放。

technical director（技術指導，簡稱TD）：負責影像剪輯台操作的技術人員，同時確保全體攝製組人員在廣播前做好準備並就位。

Translight（透光背景）：一幅照亮的透光膠片，用作背景，讓拍攝能不受天氣和當時戶外光線影響。

video mixing panel（視訊混合平台）：包含多種按鈕和T型搖桿的控制介面，與影像切換器直接溝通，讓技術指導在製作過程中選用來自不同攝影機的訊號。

video switcher（影像切換器）：這種器材可輸入來自多方的影像訊號，並在不同來源訊號之間切換，由此產生觀眾看到的單一連續影片。

zoom lens（變焦鏡頭）：焦距可變的攝影機鏡頭，在攝影機維持不動的情況下，容許鏡頭跟攝影對象推近或拉遠。

演出及製作人員名錄

《遠方幻影》

出品：現場電影有限公司（Live Cinema LLC）

共同出品：奧克拉荷馬市社區學院

奧克拉荷馬州奧克拉荷馬市

二〇一五年六月五日現場直播

編劇及導演　Francis Ford Coppola

製片人　Jenny Gersten

監製　Anahid Nazarian

技術製作人　Masa Tsuyuki

製作顧問　Gray Frederickson

舞台經理　Steve Emerson

第一助理舞台經理　Daniel Leeman Smith

第二助理舞台經理　Corey Morgan

攝影指導　Mihai Malaimare, Jr.

作曲家　Brian W. Tidwell

剪輯師　Robert Schafer

技術指導　Teri Rozic

副導演　Wendy Garrett

電視顧問　Mike Denney

攝影機技術總監　Stacy Mize

導演顧問　Owen Renfroe

服裝師　Lloyd Cracknell

服裝助理　Kelsey Godfrey　Christopher Harris
　　　　　Tiffany Keith　Jessie Mahon

髮型、假髮、化裝　Steven Bryant

音效指導　Kini Kay

混音師　James Russell

麥克風技術員　Grant Provence

QLab 多媒體重播軟體技術員　Eli Mapes

燈光總監 Sean Lynch

道具師 Peggy Hoshall

布景指導 Brent Noel

服飾總監 Jenava Burguriere

動作指導 Tom Huston Orr

影片與錄影部門主管 Greg Mellott

演員 (依出場序)

琪亞拉／莉亞(年輕時期) Nani Barton

艾莉森 Jennifer Laine Williams

東尼 Brady McInnes

達瑞爾 Darryl Cox

路人 Mark Fairchild　　Daraja Stewart

警察 Patrick Martino

威利／騎單車的男孩 Hayden Marino

琪亞拉 Chandler Ryan

菲洛美娜 Thesa Loving

艾奇 Jeffrey Schmidt

尼基 Colin Morrow

東尼(年輕時期) Alex Irwin

陰影中的女孩 Kelsey Godfrey

文森索 Mike Kimmel

接生婆／撲克牌玩家 Miranda LoPresti

菲洛美娜(年輕時期) Anna Miller

托斯卡尼尼 Aidino Cassar

看守人 Stephen Morrow

夏洛特(Charlotte) Cait Brasel

無線電城音樂廳樂師 Lemuel Bardeguez

長笛演奏者 Anahid Nazarian

鋼琴演奏者 Brian W. Tidwell

攝影機操作員 Reese Baker　　Alejandro Carreno

Richard Charnay　　Brian W. Tidwell

Mitch R. Cruse　　Johnathon Cunningham

Fransua Durazo　　Pat Flanagan　　Sarah Hoch

Jason Hyman　　Lanchi Le　　Cray McDaniel

Stacy Mize　　Scott Morris　　John Nation

Sunday Omopariola　　Sam Pemberton

Jim Ritchey　　David Santos　　Clay Taylor

Ryan Rockwell Thomas　　Haden Tolbert

Carlos Torres　　Agnes Wright

場務　Ford Austin

技術助理　Brandon Wakely

製作團隊　LaShawna Collins　Tyler Frederickson
Terry Joiner　Karen Martinez
Stephen Morrow　Taylor Tyree

子路由器（subrouter）技術指導　Eugene Ticzon, Jr.

3Play動態影像製作設備操作員
Grant Horoho　Zachary West

錄影管理　Joshua L. Buzzard　Ron Huff

錄影操作員　Troy Braghini
Lizeth Melendez　Keegan Parrish

技術經理助理　Noble Banks

舞台管理團隊　Logan Conyers　Pedro Ivo Diniz
Nichole Harwell　Nathan Larrinaga II

音效團隊　Derek Biggers
Landon Morgan　Joseph Mwangi
Rhett Chanley　Lauren Bumgarner
Colby Kopel　Charles K. Golden

場務及團隊　Paul T. Chambers　Ken Cole
Whitson Crynes　C. S. Giles

Shae Rody Orcutt　Keith Eric Parks

美術團隊　Brooke Shackleford
Bailey Hartman　Isaac Herrera
Nathan Larrinaga　Josef McGee
Quinton Mountain　Kathy Do Nguyen

紀錄片拍攝團隊　Cait Brasel　Jonathan Shahan

紀錄片拍攝第二團隊　Ford Austin　Agnes Wright

導演助理　Rachel Petillo

演員保母　Roman Alcantara　Cheyenne Clawson
Mark Fairchild　Miranda LoPresti
Anna Miller　Taylor Reich
Tiffane Shorter　Daraja Stewart

第二拍攝團隊（紐約市）

攝影指導　Rob Brink

司機　Gerard Dervan

特別致謝：

美國職業棒球大聯盟（Major League
Baseball）

Corey Parker & Brady Belavek（VER影視製作器材公司）

Mike Denney

奧克拉荷馬市緊急醫療服務局（EMSA） John Graham

Annette Insdorf

Tom Kaplan

Tom Huston Orr

奧克拉荷馬大學（Oklahoma University）戲劇學系

奧克拉荷馬市定目劇院（Oklahoma City Repertory
　　Theatre）

Cathy（奧克拉荷馬市社區學院資訊科技學系）

Randy Hodge

奧克拉荷馬市溜冰場古董店（The Rink Gallery）

特別衷心致謝：

奧克拉荷馬市社區學院

文學院院長魯斯・查內（Ruth Charnay）

該校全體教職員及校園設備管理團隊

本片全部在奧克拉荷馬市社區學院的視覺藝術與表演藝術中心（Visual and Performing Arts Center）拍攝

衷心感謝該市親切友善的市民

版權所有，現場電影有限公司

二○一五年

《遠方幻影》

出品：現場電影有限公司（Live Cinema LLC）

共同出品：加州大學洛杉磯分校戲劇、電影暨電視學院（UCLA TFT）

加州洛杉磯市

二〇一六年七月二十二日現場直播

編劇及導演　Francis Ford Coppola

製片人　Jenny Gersten

監製　Anahid Nazarian

執行製片人　Adriana Rotaru

技術製作人　Masa Tsuyuki

攝影指導　Mihai Malaimare, Jr.

布景及製作設計師　Sydnie Ponic

燈光總監及燈光設計師　Pablo Santiago

服裝設計　Ruoxuan Li

作曲家　Brian W. Tidwell

剪輯師　Robert Schafer

技術指導　Teri Rozic

廣播技術總監　David Crivelli

製作舞台經理　Lee Micklin

舞台經理　Kellie D. Knight

選角　Courtney Bright　　Nicole Daniels

副導演　Chris Ellner

製作總監　Gretchen Landau

加州大學洛杉磯分校戲劇、電影暨電視學院參與人員：

製片人　Jeff Burke

製作及戲劇指導　Daniel Ionazzi

製作經理　Jeff Wachtel

助理製片人　Reina Higashitani

UCLA TFT 院長　Teri Schwartz

教職員顧問

Kathleen McHugh（電影、電視暨數位媒體系系主任）

Brian Kite（戲劇系系主任）

J. Ed Araiza　　Jeff Burke　　Myung Hee Cho

Tom Denove　　Kristy Guevara-Flanagan

Michael Hackett　　Deborah Landis

Jane Ruhm　　Becky Smith

演員 （依出場序）

東尼（年輕時期）　Alexander Niles

李奇（Richie）／丹尼（Danny）　Ethan DiSalvio

琪亞拉　Lea Madda

電視訪問員　Beth Lane

東尼　Israel Lopez Reyes

艾莉森　Marguerite French

琪亞拉（年輕時期）　Ella Giufre

警察　Beck DeRobertis

索樸（Zopo）　Freddie Donelli

阿方索（Alfonso）　Lou Volpe

塞齊齊洛（Z'Ciccillo）　Roberto Bonanni

皮蘇提（Pizzutti）　Luca Guastini

歐蘇多（Osualdo）　Luca Della Valle

阿哥斯提諾（Agostino）　Mario Di Donato

名人借宿者　Nicola Gaballo

菲洛美娜　Francesca Fanti

米勒（Miller）先生　Skip Pipo

艾奇　Matteo Voth

尼基　Salomon Tawil

威利　Kaden Rizzo

蜜莉恩（Miriam）　Remi Deupree

米勒太太　Fannie Brett

塞安東妮姐（Z'Antoinetta）　Paola Perla Cufaro

拉瑪勒斯齊亞拉（La Marescialla）　LizBeth Lucca

亞歷山大‧格雷翰‧貝爾　Bertrand-Xavier Corbi

華生（Watson）　John Dellaporta

法國科學家　Franck Amiach

珍金斯（Jenkins）電視公司廣播節目演出者

鄰居和派對參加者——女士 Laura Fantuzzi
Roberta Geremicca　Cristina Lippolis
Francesca de Luca　Tatiana Luter　Ada Mauro
Davia Schendel　Christine Uhebe
Arianna Veronesi

鄰居和派對參加者——男士 Will Block
James Distefano　Samuel Kay
Gianluca Malacrino　Gianfranco Terrin

選角製片助理 Erica Silverman
拍攝動態協調員 Angela Lopez
助理舞台經理 Amani Alsaied　Patrick Hurley
預備演員及演員助理 Camryn Burton　Alex Parmentier

樂師 Brian W. Tidwell（鋼琴）
Davia Schendel　Masaya Tajika
Thomas Feng（鍵盤／合成器）
Alexandru Malaimare（小提琴）
Isaac Enciso（長笛）

攝影指導助理 Marcus Patterson
攝影機技術指導 Mark Daniel Quintos
攝影機製作協調員 Scott Barnhardt

醫生 David Landau
塞佩皮尼（Z'Peppine）Carlo Carere
塞卡洛琳娜（Z'Carolina）Cristina Lizzul
畢諾（Bino）Andrew Coulan
多尼（Donnie）Brian Coulan
伊尼亞修（Ignazio）Jace Febo
硬漢型義大利裔男孩 Jentzen Ramirez
猶太裔送報童 Jesse James Baldwin
賣冰人 Giuseppe Russo
安東尼歐（Antonio）Luca Riemma
樂團成員 Oscar Emmanuel Fabela　Alex Parmentier
特技替身 Sergei Smitriev　Joe Sobalo, Jr.
鄰居和派對參加者——小孩 Willow Beauoy

Haley Camille　Ellen Durnal　Jace Febo
Marguerite French　Sionne Elise Tollefsrud
Ella Giufre　Skip Pipo
Bailey Bucher　Haley Camille
Samantha Desman　Samantha Hamilton
Trinity Lee　Giana Lendzion　Nico Lendzion
Juliana Sada

攝影機操作員 Hanxiong Bo

Michael Bromberg　Marcus C.W. Chan

John Dellaporta　Jackson DeLoach

Julia Ponce Diaz　Kathryn Elise Drexler

Oscar Emmanuel Fabela　Peter Fuller

Anthony Giacomelli　Alicia Herder

Gwendolyn Infusino　Silvia Lara

Mads Larsen　Kevin Lee　Lia Lenart

Christine Liang　Andrew St. Maurice

Emily Rose Mikolitch　Nathaniel Nguyen-Le

Marta Savina　Meedo Taha

Sionne Elise Tollefsrud　Tara Turnbull

Siru Wen　Ying Yan

EVS重播伺服器操作員 Chris Ybarra　Alex Williams

Michael Wilson　Ruben Corona

網際網路通訊協定操作指導／EVS伺服器操作員

Amy Khuong

數位影像技師（DIT）Eli Berg

技術製作人助理 Kelly Urban

助理剪輯師 John Cerrito

美術指導暨布景裝飾 Hogan Lee

助理布景設計師／布景總管 James Maloof

影像投射設計師 Zach Titterington

道具師 Liz Sherrier

布景裝飾師 Tatiana Kuilanoff

道具管理與調度 Alexander De Koning　Amber Li

美術部門助理 Irena Ajic　Michelle Joo

Matthew McLaughlin　Jay Shipman

Samantha Vinzon

服裝總監 Kumie Asai

UCLA TFT服飾顧問 Jane Ruhm

首席服裝師 Chanèle Casaubon　Phoebe Longhi

Lia Wallfish

服裝管理 Brian Carrera　Chad Mata　Keelin Quigley

Kelsey Smith

裁縫 Richard Turk Magnanti　Minta Manning

首席化妝師 Valli O'Reilly

首席髮型師 Barbara Lorenz

髮型師 Steven Soussana　Kristin Arrigo

Sapphire Harris　Marie Larkin

狗演員　Popcorn

狗演員主人　Karin Graziani

貓看管員　Skye Swan

貓演員　Tiki（城中最酷、最鎮定的貓）

狗明星　Gus

汽車由「傑・雷諾汽車頻道」（Jay Leno's Garage）提供

Jay Leno　Steve Reich　Samantha Reich

視訊系統提供──SVP：

會計經理　Hank Moore

首席視訊工程師　Spud Murphy

視訊工程師　Lance Cody　Stephen Sharpe

應用技師　John McGregor　Joey Miranda

John Dava　Joey Dibenedetto　Jeff Broadway

Chris Thorne

司機　Tim Huffaker

串流服務提供──美國職業棒球大聯盟（MLB）：

職棒媒體公司遠距操作部門（MLBAM Remote Operations）James Johnson　Mark Elinson

Elliot Weiss　Jeffrey Milnes

職棒媒體公司紐約總部　Roger Williams　Greg Bryne

Aashish Shah　Raymond Bridgelall

傳輸服務　MX1　PSSI Global Services

通訊服務──VER　Brady Belavek

Alex Cordova　Steve Culp　Jonathan Hogstran

EVS重播伺服器技術經理　Avi Gonshor

EVS伺服器DYVI切換台專門技師

Jurgen Obstfelder

切換器及重播伺服器提供：EVS

數位攝影機及重播伺服器提供：佳能公司（美國）

「銀魚」拍攝車視訊切換、訊號轉換、額外攝影機提供：黑魔術公司

額外照明設備提供：阿萊公司、麥康公司（Maccam）

額外攝影機支援設備提供：威泰克集團（Vitec Group）、VER

歷史服裝提供　Palace Costumes　Western Costume Company

UCLA Costume Shop

推拉鏡頭設備提供　JL Fisher

UCLA TFT實驗室設備：
場務及電工器材　Mique Hwang　Erik Kjonaas
攝影機及設備總監　Albert Malvaez
布景設備總監　Don Dyke
布景設備管理員　Michael Sellers　Ernest Stifel
　　　　Kenneth Houston　　Joe A Lopez
道具管理總監　Kevin Williams
服裝管理總監　Stephanie Workman
劇場營運經理　Bridget Kelly
音效舞台經理　Rand Soares
資訊科技支援　Fabio Ibarra

紀錄片攝製團隊：
製作人　Gayatri Bajpal
導演　Ceci Albertini
攝影指導　Golden Zhao
音效暨助理剪輯師　Stefan Wanigatunga

剪輯師暨數位影像技師　Thanos Papastergiou

西洋鏡製片工作室：
財務長　Gordon Wang
行政助理　Nancy DeMerritt

UCLA TFT 和法蘭西斯・福特・柯波拉對樂金電子公司
（美國）的慷慨支援謹致謝忱

特別致謝：

Milena Canonero
Barry Zegel
Lori Lai
James Mockoski
Gordon Wang
Nancy DeMerritt
Courtney Garcia
Renee Berry
Buddy Joe Hooker
Diana Lendzion
Fred Roos
David Pinkel
Neil Mazzella & Hudson Scenic
Cynthia Rodriguez, YOLA Expo

特別衷心致謝：

Teri Schwartz（UCLA TFT 院長）
Jeff Burke
Reina Higashitani
Kellie Knight
Jeff Wachtel

現場攝製並播放

本片全片於加州大學洛杉磯分校戲劇、電影暨電視學院

致謝

Eleanor Coppola

Anahid Nazarian

Jenny Gersten

Gray Frederickson

Masa Tsuyuki

Teri Rozic

Robert Schafer

Courtney Garcia

Eugene Lee

Peter Baran

Courtney Bright

Nicole Daniels

James Mockoski

Barry Zegel

Robert Weil

索引

作者簡介

　　法蘭西斯·福特·柯波拉最廣為人知的是一位曾六次贏得奧斯卡金像獎的導演，得獎作品包括《教父》三部曲和《現代啟示錄》等。一九三九年出生於底特律市，在紐約市皇后區長大。他童年時罹患小兒麻痺症致癱，因獲贈一台十六公釐膠卷電影放映機玩具受到啟發，開始寫作故事並培養出對電影的興趣。

　　他在霍夫斯特拉學院（Hofstra College）和加州大學洛杉磯分校修讀戲劇和電影時就是勇於創作的學生，作品包括短篇小說和劇作（他認為自己首先來說是一位作家），在電影生涯中致力寫作和執導原創作品。一九七〇年他憑著《巴頓將軍》贏得奧斯卡最佳原著劇本獎而嶄露頭角，在七〇年代繼而寫作、執導或監製《教父》、《教父第二集》、《美國風情畫》、《對話》和《現代啟示錄》，兩度贏得坎城影展金棕櫚獎，榮獲十二次奧斯卡獎提名並五次獲獎，使得七〇年代堪稱任何電影創作人最成功的十年。

　　柯波拉在他位於加州納帕谷（Napa Valley）和索諾瑪谷（Sonoma Valley）的酒莊產製葡萄酒逾三十五年。他涉足的其他商業範疇還包括中美洲、阿根廷和義大利的豪華度假村，以及曾獲獎的短篇小說雜誌《西洋鏡：小說天地》（*Zoetrope: All-Story*）。他目前熱心投入他稱之為「現場電影」的嶄新藝術形式，這是舞台劇、電影和電視的結合；他正在撰寫的一系列劇本就希望能以這種新媒體來製作。

國家圖書館出版品預行編目 (CIP) 資料

未來的電影 / 法蘭西斯 . 福特 . 柯波拉（Francis Ford Coppola）著 ;
江先聲譯 . -- 初版 . -- 臺北市：大塊文化，2018.11
面 ; 公分 . --（from ; 127）
譯自：Live cinema and its techniques
ISBN 978-986-213-934-9 （平裝）

1. 電影製作 2. 電影攝影

987.4 107018066

LOCUS

LOCUS

LOCUS

LOCUS